攝影棚人像

FLASH LIGHT BASIC SCIENCE

閃燈基礎學

胡 齊 元 攝影。撰文

全華圖書股份有限公司

■ 推薦序

最近從新聞報導中得知位在南部的一所大學設有唯一攝影的學系，因為招生不足而停招了，此事件突顯了臺灣的攝影專業並未獲得應有的重視。

反觀大陸或鄰近日本以及歐美等國家之大專院校，均設有攝影專門學科或學系，且如雨後春筍般相繼成立，此一對照下令人不無感慨。臺灣因為早期70年代的經濟崛起，又受到鄰近東瀛的影響，赴歐美日深造寫真、專研攝影技術的人材頗多，無論林立的攝影器材行、攝影藝廊、或翻譯出版，均在在顯見臺灣過往的攝影好光景。

現在由於數位相機的推廣和智慧型手機的普及，攝影雖然獲得有史以來空前未有的解放，人人得而一機在手，享受影像成像的成就和快感。然而攝影的本質和相關知識的建構，甚或技術面的深研，基本上並未受到太多學子的眷顧。加上少子化之故，臺灣專業的攝影教學恐怕難以生存。臺灣類如過往的視丘攝影藝術學院、阮義忠攝影工作室這種民間成立的攝影專業教學亦不復見。

人像攝影在1839年達蓋爾相機問世以後，隨同感光材料的進步和不同版種的發明，而有蓬勃的發展，主因是美術家轉行投入攝影工作室行業，此外戰亂疾病促成當時人們更加重視人像攝影，中產階級拍攝有質感有個性描寫之肖像攝影漸趨取代昂貴的油畫攝影。一百多年以後人像攝影與時尚攝影、紀實攝影

結合發展成重要的創作類型表現攝影。

攝影是光影的藝術，攝影工作者對於光的描繪、書寫所要達到的藝術性，顯然比相機本身的功能性之追求來得重要！然攝影者關於採光和機具的掌握亦需有其專業的訓練此為學校課程開設之基礎，究其實手機和類單眼相機之拍攝仍有其先天專業功能不足之所在！何況攝影教育還有相關攝影哲學思考、攝影史、攝影美學的課程，才能完整訓練出可走得久遠的攝影工作者。

崇右技術學院胡齊元老師累積了數年於教學場域的實務教學經驗，撰文書寫成《攝影棚人像－閃燈基礎學》一書，是件極其難能可貴的一件工程，我想對於一些想從事攝影工作者是最佳入門參考，相信對於臺灣的攝影教育之基礎打造和養成有其深遠影響，本人謹祝此書完美出版，造福更多學子。

詩人、攝影家、畫家
國立臺灣藝術大學視覺傳達設計學系 專任教授
創意產業設計研究所博士班 教授

張 國治

■ 推薦序

「創意藏在光影中」，在商業攝影拍攝的過程中，光影的掌控主宰了立體深度與軟硬質感的表現，同時也是展現攝影師獨特創意與細膩心思之所在。齊元老師從就讀於復興美工時期開始，便致力專研攝影至今，對於光線的變化具有非常敏銳的觀察力與掌控力，近年來更致力於數位影像的創作，提出虛構真實的創作概念，創作作品中充滿著虛實、多變、夢幻的氛圍深具個人特色。2013年更獲得PX3法國巴黎攝影大賽銀牌獎的肯定。

在本書中，齊元老師將其多年來累積的閃燈實戰經驗不藏私的全部公開展現。從閃燈的歷史、類型、光質特性等基礎知識開始，進至到單燈、雙燈、多燈等複雜的配燈方式，鉅細靡遺的介紹了閃燈的專業應用技巧。整本書以圖解的方式讓讀者能清楚地了解每隻燈與模特兒的相對位置的關係與其扮演的任務配上對照的圖片案例，更容易清楚的比較光線的差異，對於初學者而言是一本深入淺出、非常容易理解並上手的入門書。對於專業攝影師而言，是一本提供多元打光技巧、實際拍攝效果的案例參考書，非常值得推薦更加值得擁有。

國立臺灣藝術大學圖文傳播藝術學系 副教授

楊 炫叡

胡齊元老師致力於攝影教育，令吾輩職業攝影師敬佩；台灣是亞洲婚紗人像攝影王國，攝影更是全民喜愛的活動。

　　此書由胡齊元老師為有志從事攝影職務及攝影愛好者，彙集基礎人像燈光的採光準則，以深入淺出的圖文解說，更佐以3D圖解，讓青年學子及初學人像燈光者，得以淺顯一窺堂奧，實為一本不可多得良師之書；只要讀者充分理解內容及勤加演練，假以時日當能舉一反三，完成心中所期待的燈光人像攝影作品。

異畫國際攝影設計事業有限公司 負責人

汪　笙

■ 推薦序

前些日子到巴拉望去拍攝一本寫真集，那是一直以來我很憧憬的菲律賓小島，陽光、沙灘、比基尼是拍攝人像作品的最佳場所，一下飛機後的第一道陽光，就知道我期待許久的巴拉望專輯，會有不錯的成績與表現。

巴拉望的生活步調節奏很慢，人情味濃厚，在這小島的巷弄中與美麗沙灘上取景，都可以輕易捕捉到令人驚豔的畫面。但在這樣強烈陽光的島嶼中拍攝作品，有一個小幫手是必要的工具，也就是閃光燈，在這邊想要拍到美麗的畫面，熟練閃光燈用法是必要的。

我了解目前市面上攝影書籍的走向，也很清楚讀者對於閃光燈使用的需求，他們想要一本講的很仔細讓人翻閱之後，就能輕易的將手邊閃光燈、棚燈，順利的連接上相機輕鬆的玩出自己需要的光線。光線的使用、重置，伴隨著眾多攝影作品存在，最成功的補光技巧，更是不著痕跡，胡老師的這本書比起我們出版社的出版品還要精采與詳盡整個製作期間，我都親眼目睹，他一再修改、一再補強，要求完美的個性，總是擔心讀者們的「期待」會被這本書給滿足嗎？

胡老師就是要讓你不管使用哪種系統的器材，哪支燈……，都能輕易上手拍攝優異作品，《攝影棚人像閃燈基礎學》會給你想要的，也是需要的，這時間的「期待」，會像本人看到巴拉望的第一道光線感覺一樣：是值得的！

CAMERA 攝影誌 發行人兼社長

駱 志青

不論拍攝任何一張影像作品，拍攝當下的光線對於作品想要表達呈現的氛圍影響甚鉅，所以身為一位攝影師，對於光線各種特性的深入瞭解與靈活運用絕對是最重要的關鍵因素之一，尤其對於人造光(閃光燈)的瞭解與運用更是重要，因為來自不同方向及角度的光線，會讓被攝主體產生與眾不同的感覺，讓同樣的對象或畫面帶出各種不同風格運用。另外光線也是千變萬化的，可以是硬的、柔的、低調、高調、寬廣的、狹窄的、對比強烈的，這些光線的運用都可以透過搭配不同控光配件來產生所需的不同效果不同的氛圍。

所以想要完成一張吸引眾人目光的好作品，對於光線的掌控與了解是很重要的。

然而如何控制光線是一門很重要的課程，本書作者胡老師很用心將人造光(閃光燈)在不同方位角度及搭配不同的控光配件所產生的效果以淺顯易懂的圖片方式來呈現，可讓初學者快速瞭解光線的特性。

正成貿易股份有限公司商業攝影器材部 經理

高 明信

■ 自序

人像攝影是門看似容易，但精進困難的一門技術，尤其加入閃光燈的操控，更是讓許多人裹足不前。

在台灣拿起相機或手機自拍或打卡儼然是全民運動，彷彿每個人都是自己專屬的攝影師，但是要成就一張水準之上的影像作品，其中重要因素就是「光」；而人像攝影對於光線的需求與控制更是作品成敗的重要關鍵，因此想要拍好人像攝影希望有朝一日成為一位專業攝影師，就先從瞭解「光」開始吧。

光的來源有兩種，一種是自然光一種是人造光，這兩種光都是人像攝影的重要光源，不過本書著墨的焦點，在於「人造光」，是本人在攝影棚人像攝影執教多年的心得彙整成書，均是實務經驗的累積，本書更專注在基礎閃燈的應用，對於所謂混合光源，人像姿態的引導，以及影像的後製處理等，均不在本書所要探討的內容內，其因是希望讀者能夠就單一因素「棚閃」做深入的了解，從基礎的單燈作業到多燈控光，以及對於攝影棚的運作模式提供一個概念認知，並配合3D模擬圖，讓讀者更容易了解佈光的方法，不過受限所使用的器材與設備以及攝影棚空間大小等因素影響，最後的成像結果是會有差異的，因此提醒讀者本書是培養與建立正確的佈光概念，需要讀者勤加演練，並充分理解內容，不管身處在何種空間或使用器材的差別，均能得心應手、舉一反三，完成心目中所期盼的人像攝影作品。

中華攝影教育學會 理事
崇右技術學院視覺傳達設計系 專任講師
國立臺北商業大學商業設計管理系 攝影兼任講師

胡 齊元

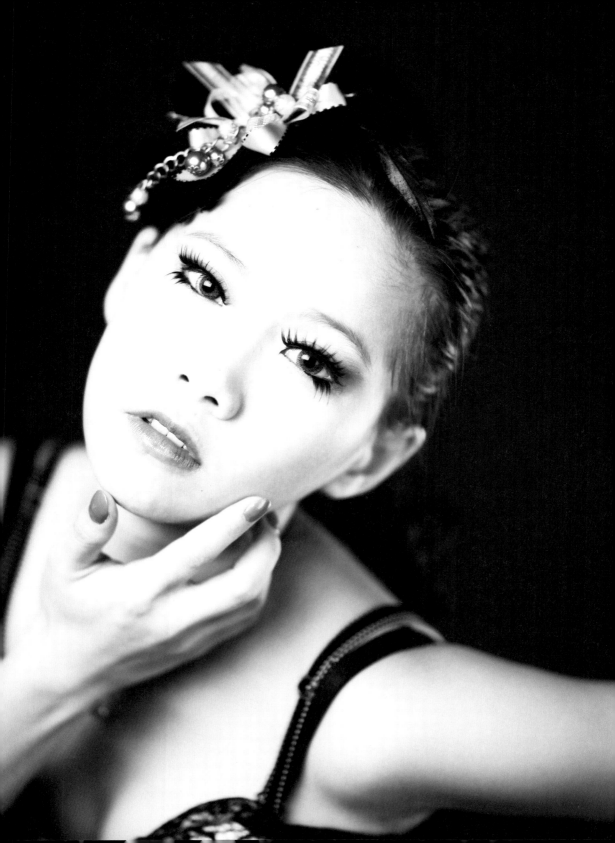

■ 目次

01 關於閃光燈

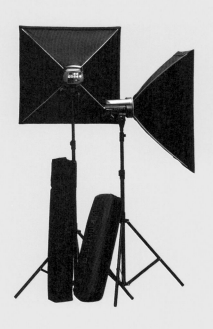

■ 1-1 閃光燈的由來

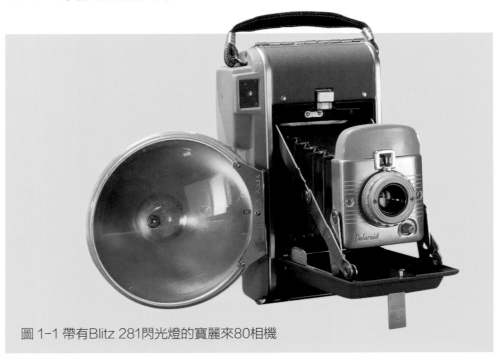

圖 1-1 帶有Blitz 281閃光燈的寶麗來80相機

閃光燈的發明可以追溯到1887年是由德國製造。早期的閃光燈使用鎂，氯酸鉀和硫化銻的混合粉末作為主要發光材料，鎂在通電之後，與空氣中的氧氣發生氧化反應，產生強光，照亮被攝體（同時也產生大量煙霧），因此又稱為鎂光燈。直到20年代，依此原理製造了閃光燈泡，即將鋁和鎂纏繞的燈絲放置在充了氧氣的燈泡中。這樣的燈泡是一次性使用，使用完如需再次閃光需更換燈泡（見圖1-1）。

如今使用的閃光燈多為電子式閃光燈，主要由燈管與電容以及相對應的控制電路組成。應用高壓放電發光原理，即先為電容器充電，在觸發時，燈管內的氣體（氙氣或其他惰性氣體）受電容放電瞬間形成的高壓電場電離而發出極其強烈耀眼的可見光，而完成閃光任務。（文獻與圖片來源/維基百科）。

現今閃光燈的進展日異千里，隨著LED技術的發展，近年來，一些商業攝影選擇了使用LED來進行補光，而非傳統的電子閃光燈。不過專業的攝影環境仍然以內置或外置電容閃光燈作為主要拍攝工具。以 Elinchrom ELC Pro HD 500 and 1000 燈具為例，具有豐富功能的小型攝影棚閃燈設備，並擁有電筒般的性能，不管是人像拍攝或是商品攝影，其燈具套組的控光彈性非常大，並擁有高速回電，凝結時間更是前所未有的快速，這也是因為現今科技進步所造就的成果。

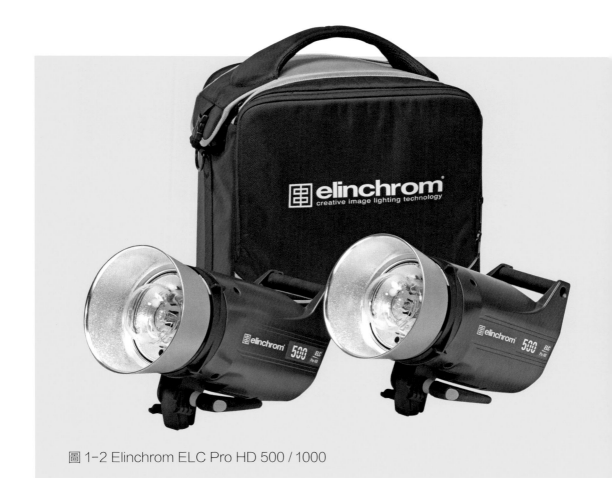

圖 1-2 Elinchrom ELC Pro HD 500 / 1000

■ 1-2 閃光燈的用途

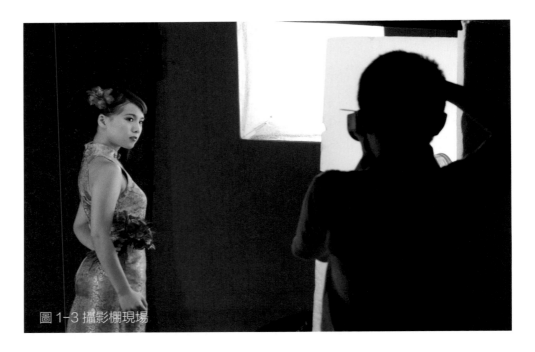

圖 1-3 攝影棚現場

　　閃光燈的用途，就是用於攝影時的補光設備，在自然光線不足時為被攝體增加照度，更是攝影棚最重要的光源設備（見圖1-3）。

　　閃光燈的使用不限於單一光源，拍攝時就佈光的方式，光線的位置與投射的角度（直打或跳閃，柔光或硬光，聚光或散光）攝影師會根據其拍攝對象與環境以及自己的使用習慣而進行調整，可以增加攝影作品的趣味性或是提升影像的品質

多燈協作和離機閃光的使用更是大大提升了攝影師拍攝的創造性。

　　前一章節提到冷光燈應用在攝影工作上確實相當便利，但對於顏色的還原性（演色性）、光質的變化與光的強度，閃光棚燈仍是當前專業攝影棚的最佳選擇。沒有任何一盞棚燈能符合所有的拍攝需求，針對不同的題材，選用不同特性的燈具，才能事半功倍。

閃光燈除了在攝影棚使用外，小型的棚閃加上小型電筒非常適合攜出外拍，而且較一般的機頂閃燈更為專業，當遇到自然光線較弱，與反光板補光效果不佳，或是畫面反差過大的狀況時，可採用外拍燈補光，是比較專業的做法（見圖1-4）在設定閃光燈時，建議採以無線觸發，讓拍攝工作更為順暢。

採用外拍閃燈的優點是比機頂閃燈直打的光值更佳，因為可調整補光方向與範圍，減輕臉部光線過於生硬、缺少立體感的情形發生，更可以連接不同控光工具，滿足各種拍攝的需求，以營造如同攝影棚的工作環境。

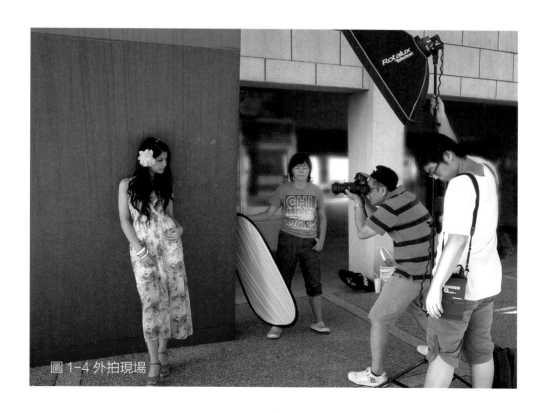

圖 1-4 外拍現場

■ 1-3 閃光燈的種類

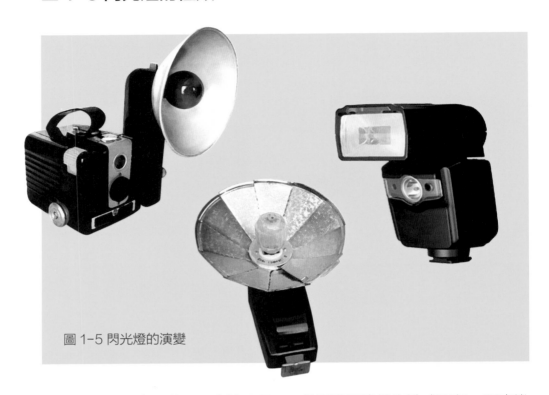

圖 1-5 閃光燈的演變

　　閃光燈的種類，依照閃光燈原理和發展歷史來看可區分為鎂光燈、閃光燈泡與電子閃光燈等三類（見圖1-5），所謂鎂光燈原理即金屬或金屬化合物燃燒時會放出不同顏色的光，稱為焰色反應，當「鎂」金屬燃燒時，會發出強烈的白光，因此以前的閃光燈是以鎂光燈來做為輔助光源，不過因為鎂光燈泡中的鎂經常被燒斷，往往拍幾張照片就得經常更換燈泡造成不便。再來進展至閃光燈泡，原理是將鋁和鎂纏繞的燈絲放置在充了氧氣的燈泡中這樣的燈泡是一次性使用，如需再次閃光，則需要更換燈泡。最後演進到目前使用的電子式閃光燈，其發光原理，先為電容器充電，在觸發時，燈管內的氣體受電容放電瞬間發出極強烈的可見光，而完成閃光任務。（文獻來源/維基百科）。

再依照閃光燈的便攜性來分類，又可分為下列三種：

1. 照相機內置閃光燈，發光功率受限，位置固定，大多用於補光。

2. 小型/機頂外置閃光燈，電源與電路以及發光體集成的外置閃光燈，具便攜性及較大的閃光指數，一般使用熱靴或與照相機連接使用。

3. 獨立式閃光燈，又稱「棚燈」，電源及電路分置的閃光燈，功率大且不易移動，多用於攝影棚拍攝，可應用電腦介面與相機連接同步（見圖1-6）。

因本書內容焦點集中在攝影棚人像拍攝閃光燈的佈光技巧，對於獨立式閃光燈以外的閃燈運作不會納入討論與分析，主要提供讀者攝影棚人像閃燈的實務操作經驗與教學示範，期望經由本書讓讀者對於獨立式閃燈的各種佈光技術有系統的建立觀念並奠定基礎。

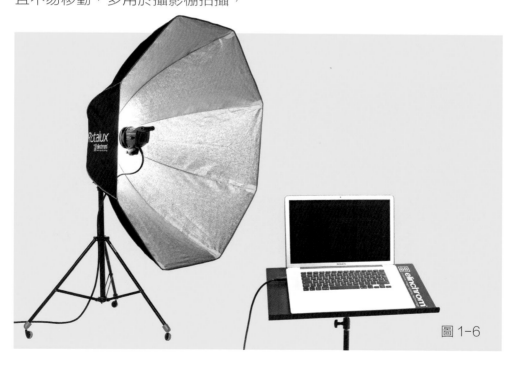

圖 1-6

1-4 閃光燈的連結

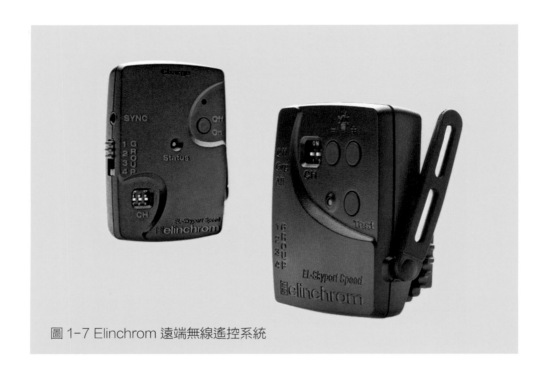

圖 1-7 Elinchrom 遠端無線遙控系統

　　將電腦、相機與獨立式閃光燈連接，提供了良好的人機互動，在許多專業的攝影棚拍攝中都能見到，其中一個扮演重要角色的就是無線電觸發裝置（見圖1-7）。

　　時間回溯到1960年代，氙氣閃光管（xenon flashtube）開始應用，並與熱靴（hot shoe）連接，俗稱萬次閃光燈，熱靴是一種用於安裝與固定攝影配件（如水平儀或取景器）的機械結構，在此加上電子觸點，則可以在快門釋放的同時，由熱靴來傳遞同步信號。

　　隨著時代的演進，使用離機閃光燈觸發能營造比在機頂使用閃光燈有更多的光影效果，而使用同步線有佈線與纏線的困擾，因此無線觸發則成為了一個發展的新方向。到了90年代，日本的相機製造商，開發出了以光觸發來引閃外置閃光燈

的方法，在現在的數位相機上仍然保留這項功能，但是也存有缺點，在環境干擾下可能因為障礙物遮蔽導致觸發失敗。在當時以普威（Pocket Wizard）為代表的無線電觸發則代表了一種新思路，使用無線點觸發方式，可以在一定的距離內觸發設置好的閃光燈，同時避免可見光干擾和直線遮擋。因此成就了現在攝影棚無線裝置的可行性。

現今數位攝影棚的工作環境無論是使用內置閃光燈或外置閃光燈，大部分是以無線觸發的方式運作（見圖1-8），不但讓拍攝工作更為順暢之外，更可以在無線裝置上設定不同的頻道控制不同棚閃達到多棚多工的工作環境，讓攝影棚的工作環境更聰明。

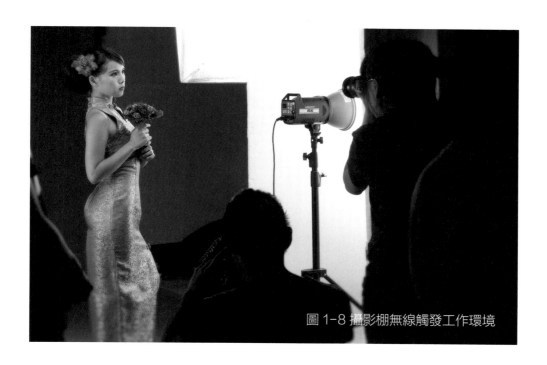

圖 1-8 攝影棚無線觸發工作環境

■ 1-5 閃光燈的特性

圖 1-9 攝影棚拍攝實況

　　無論是相機內建閃燈，熱靴式閃燈，或是外掛電源攝影棚燈所發出的光皆為「瞬間光」（見圖1-9）而非持續性光源，一般閃光燈單次觸發照明的時間不超過1/200秒。

　　有攝影基礎都應該知道光圈是用來控制畫面景深的程度，但它也是決定鏡頭進光量的主要因素之一。在快門速度和ISO感光度皆固定的情況下，光圈大小和進光量的關係是成正比，也就是說當光圈越大時進光量會越多，整張照片（主體和背景）也就越明亮，而光圈縮得越小，則會越顯得曝光不足。因此當維持相同的快門和ISO感光度，照片整體的曝光量會隨著光圈大小的不同而有所差異。

由於現代相機快門廉的設計，當快門速度設定超過原廠標明閃光燈最高同步速度的限制時，所拍攝的作品會有光照不完全的情形（見圖1-10）。然而「瞬間光」，和「持續光」最大的差異在於「瞬間光」遠比相機快門開啟的時間還要短暫許多，再加上先設定好光圈大小，所以當閃燈發光的剎那，就已決定主體的曝光量，因此在快門簾尚未完全關閉之前，剩下的時間都是在進行主題之外的曝光，所以快門速度只會對背景光的明暗有所影響（見圖1-11與1-12）。因此光圈控制前景光，快門控制背景光。

圖 1-11 快門越快背景越暗

圖 1-12 快門越慢背景越亮

圖 1-10

02 攝影棚燈

■ 2-1 內置電容閃光燈

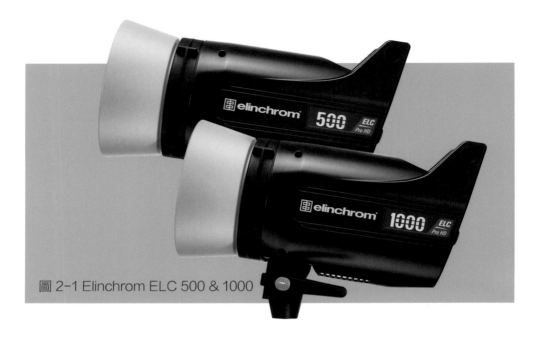

圖 2-1 Elinchrom ELC 500 & 1000

於前一章節中，將閃光燈的用途與種類以及特性做了初步分析，而本書的重點主要放在攝影棚人像閃燈的教學上，而人像攝影除了自然採光之外，利用攝影棚閃燈(簡稱棚閃)這類人照光源可延伸攝影的創意表現，因此接下來本書將針對攝影棚燈的構造原理、類型與使用方法做深入的講解和說明，期望透過本書的引導並配合讀者的演練學習來奠定攝影棚人像閃燈應用的基礎。

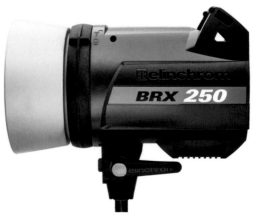

圖 2-2 Elinchrom BRX 250

內置電容閃光燈，一般業界通稱為「單燈」或稱為「Mono燈」，因為將電容設計在燈頭內，所以燈頭的體積會比外置電容閃光燈來的大（見圖2-1和2-2），不過有些品牌刻意縮小燈頭體積並減輕重量，讓內置電容閃光燈便於攜帶外拍，其唯一缺點是輸出功率沒有外置電容閃光燈來得強大。

舉例來自瑞士 Elinchrom RX ONE （見圖2-3）因為設計100瓦的出力，因此頭燈體積非常輕巧，不過卻擁有一般機頂燈兩倍的出力且堅固而耐用，如果搭配行動電源便適合攜出外拍。

圖 2-4

內置電容閃光燈燈頭前端為一盞環形閃光燈泡和一盞模擬燈泡（一般使用豆燈或鎢絲燈泡）所架構而成，而單價較高且專業的燈頭裝有玻璃罩（見圖2-4），防止觸摸到閃光燈，因為閃燈觸發時會產生高溫，而手指觸碰亦會在閃光燈泡上留下手汗，有可能會從觸碰點上裂開，因此要特別注意在使用閃光燈時，如果沒有玻璃罩的防護，千萬不要觸碰到閃光燈泡，以免發生危險並減損了閃光燈的壽命。

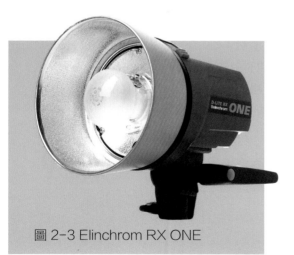
圖 2-3 Elinchrom RX ONE

圖 2-5　　　　　　　　　　　　　　　　　　圖 2-6

　　內置電容閃光燈的操作面板一般都設計在燈頭的後端以方便操控，不過各家的設計都不盡相同（見圖2-5與2-6），但都少不了開關鍵、出力輸出控制鍵、模擬燈開關與強弱控制鍵、觸發測試鍵、蜂鳴聲控制鍵以及紅外線同步鍵等等幾個重要的操作介面，在產品說明書上都會清楚地標示與說明，所以透過文字或圖說就能很快掌握到閃光燈的基本操作方法。

　　內置電容閃光燈因為設計上瓦數的大小，品牌的差異以及製造產地等因素的影響，價格落差很大，不過有些廠商以套組的方式將兩支燈或三支燈搭配一些簡單或常用的控光配件，如反射傘與無影罩等一起出售（見圖2-7與2-8），是許多棚拍初學者的第一套選擇，優點是花費較省並可減少一些額外的支出，缺點是選擇性較少，不過足以應付一般棚拍的需求，待控光的技術進步再依需求增添設備。

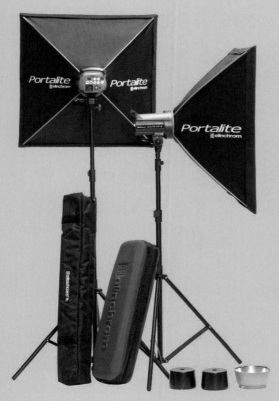

圖 2-7 Elinchrom RX 2 TO GO

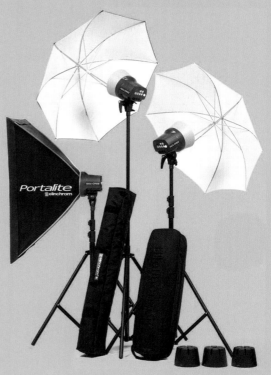

圖 2-8 Elinchrom RX ONE 3 HEAD SET

■ 2-2 外置電容閃光燈

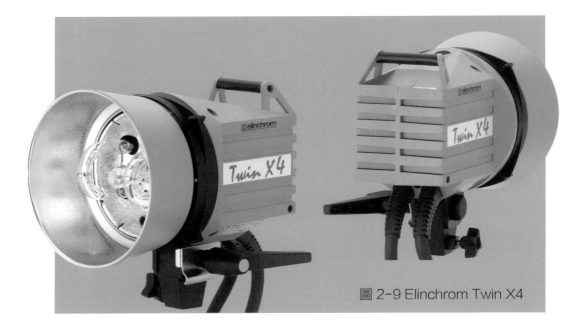

圖 2-9 Elinchrom Twin X4

外置電容閃光燈,一般業界又稱為「電桶燈」,就是將電容和閃光燈頭分開為兩個獨立單位,因為燈頭少了電容的設計,而體積得以縮小,而裝載電容器具的載體Power Pack,俗稱「電桶」,則只負責控制輸出功率的大小,其優點是讓電容可以製作的更大,功率的輸出可以更高,且電桶可以同時觸發二支至四支閃燈,讓棚閃的使用更為專業而有效率。

舉例來自瑞士 Elinchrom Twin X4 (見圖2-9)這顆燈頭設計最大出力為4800W,當攝影棚空間大又需要強光輸出時,Elinchrom Twin X4 外置電容閃光燈則滿足了拍攝的需求,如前文所述一個Elinchrom電筒可同時接上二支頭燈,有些品牌甚至可以接上四支頭燈,讓攝影師在工作的時候可以靈活運用,提升工作的效率,這也是一般進階至專業攝影棚的必經之路。

電筒的主要目的就是提供緩衝，因為電筒裡面有電池和電容可以一邊供電一邊充電，不會造成室內線路在短時間內形成高負載，所以一般需要大功率的攝影棚會建議使用電筒系統，穩定而且有效率。不過高功率外置電容閃光燈的缺點就是所費不貲，維修費用也不便宜，而且電筒故障後所有外置電容閃光燈就無法運作，因此通常有電筒系統的使用者會準備幾盞內置電容閃光燈當作備用燈或輔助燈。

舉例來自瑞士 Elinchrom 有著長時間在專業影像之電筒設計經驗，新型的RX系列電筒結合了最新的電子科技技術與高要求的製作品質，提供了像電腦一樣的操作介面及絕佳的穩定性，其低電壓的同步電壓設計對您的數位相機提供了最好的保護（見圖2-10）。

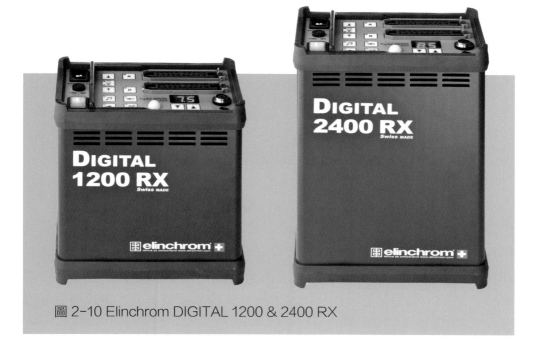

圖 2-10 Elinchrom DIGITAL 1200 & 2400 RX

Elinchrom DIGITAL 1200 & 2400 RX 電筒幾項特色說明如下：1.對持續性的閃光提供絕佳的穩定性。2.獨特設計的S系列閃光燈頭可針對QUTR、4連拍提供穩定的輸出。3.高速型的A系列燈頭可提供時尚攝影及一般的拍攝需求。4.精準的數字化出力顯示。5.模擬燈出力可比例化或獨立顯示。6.快速回電時間以及精準且穩定的出力。7.風扇冷卻、自動放電功能。8.提供二種同步插座。9.充電完成蜂鳴聲。10.藉由選用的ESR系統可連接MAC或PC電腦，控制最多四個攝影棚，每個攝影棚16盞閃燈。其各部功能說明請見圖2-11。

圖2-11 Elinchrom DIGITAL 電筒功能說明

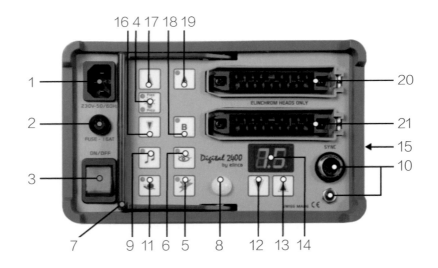

1.電源接座。2.保險絲。3.總電源開關。4.模擬燈開關。5.測試燈。6.光感應開關。7.提把。8.光感應。9.蜂鳴器開關。10.同步線插座。11.慢速回電。12.出力調整降。13.出力調整升。14.出力顯示。15.多功能連接孔。16.模擬燈出力降。17.模擬燈出力升。18.B槽開關。19.A槽開關。20.A槽閃光燈接座。21.B槽閃光燈接座。

DIGITAL AS 與 CLASSIC 是Elinchrom旗下的另外兩款電筒，有著絕佳穩定性 DIGITAL AS 系列電筒，是適用於單張或連續拍攝，非對稱式電筒可連接三顆燈頭，針對每個燈頭做1/10格的出力微調，或是結合三顆燈頭總出力調整（見圖2-12）。

Elinchrom DIGITAL AS 電筒的幾項特色說明如下：1.非對稱式設計，每個燈頭可接受不同的出力設定。2.大型出力顯示。3.充電速度選擇：快速、一般、慢速等。4.完整的模擬燈控制，配合暖開機之功能，提昇燈泡使用壽命。5.開始的充電控制功能，當電筒一段時間不使用時，當下次再開機將會對電容做慢速充電。6.8個紅外線頻道，可做遠端控制。

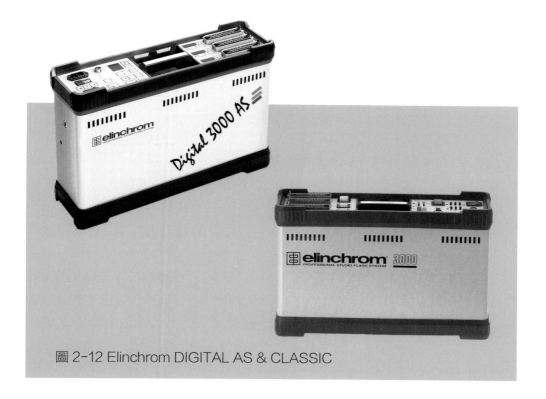

圖 2-12 Elinchrom DIGITAL AS & CLASSIC

■ 2-3 便攜式閃光燈

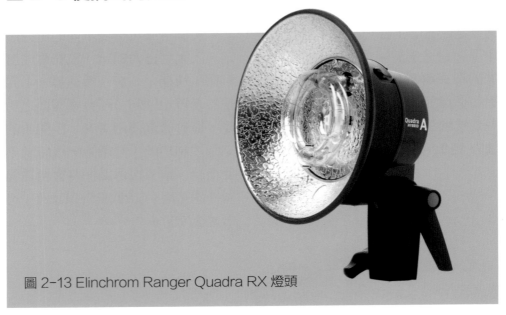

圖 2-13 Elinchrom Ranger Quadra RX 燈頭

　　便攜式閃光燈，是屬於外置電容閃光燈的另一種類型，其閃燈電容設計於便於攜帶的電桶中，其電桶中內含充電電池，即便在沒有供電的地方也可以拍攝，所以業界又稱為「外拍燈」。

　　便攜式閃光燈，無論是燈頭大小或電桶重量，均小於外置電容閃光燈，不過電筒雖小，其輸出功率和閃光次數均不可小視，是許多專業攝影師外拍工作的重要設備之一。

　　舉例 Elinchrom Ranger Quadra RX　外拍電筒套組燈，雖然出力僅有400W，但優異的光質呈現，與足瓦數的出力，就一般的拍攝已可滿足大部份的需求，RQ燈頭設計輕巧（見圖2-13），在觸發器上可調整出力，整體重量僅281g，就算前面掛上控光配件，也比其他單燈輕鬆不少，此外，電筒的回電速度稱不上快速，400W全光回電需要2.2s，但還在可容許的範圍之內。

Elinchrom Ranger Quadra RX 外拍電筒套組燈的 A Head燈頭在A 槽可提供1/3000s，B槽可提供 1/6000s（見圖2-14和2-15）。兩個插槽都插上燈頭可提供1/4000s 的凝結速度，就一般拍攝動態凝結上已經非常足夠，電筒續航力也表現得非常出色，最高可提供達2000 次的閃光次數，整體來看，RQ外拍電筒與A Head燈頭不管是在光質與穩定性甚至在演色性上都具有優異的水準，因此，有優異的光源才會有優質的影像，並強化了工作穩定度與拍攝的順暢度。

圖 2-14 Ranger Quadra RX 電筒

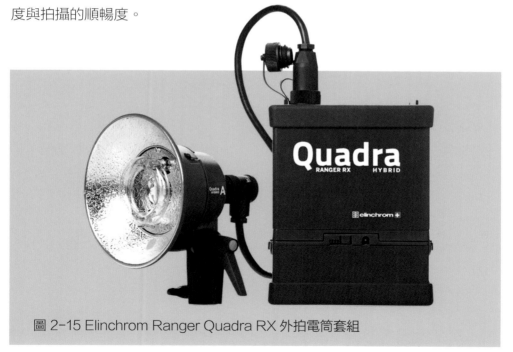

圖 2-15 Elinchrom Ranger Quadra RX 外拍電筒套組

另外 Elinchrom Ranger RX 外
拍電筒套組燈（見圖2-16、2-17和
2-18）可經由電腦或手持搖控裝置
來操作控制電筒，以增加其外景拍
攝的便利性，改進了快速回電的時
序，Speed系列全光回電只需要
2.69秒，以及高達250次的閃光次
數，其中Speed系列可以2:1的非對
稱式或對稱式的方式調整出力，它
結合了一些先進的技術，重量只有
8kg相較其它廠牌的設備更小也更
輕便，其出力範圍的變化達到7格光
圈，並具有極佳的穩定性。

圖 2-16 Elinchrom Ranger RX 電筒

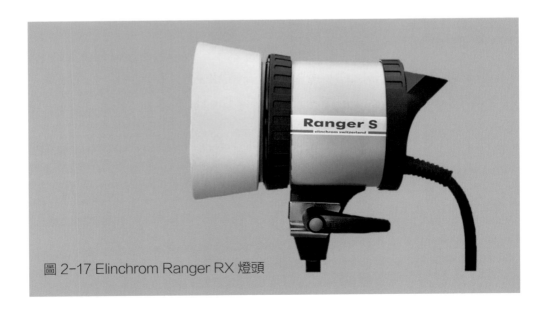

圖 2-17 Elinchrom Ranger RX 燈頭

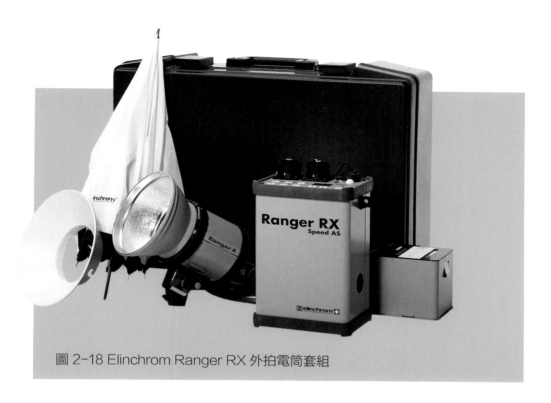

圖 2-18 Elinchrom Ranger RX 外拍電筒套組

　　另有其他小型燈具提供參考，例如日本製造的 Comet TWINKLE 04FII其特色是外觀小巧，重量1.55kg，並具有400W，可微調光至1/32出力大小，內建風扇，光質乾淨偏冷調； Keystone i200 重量1.4kg，操作簡單且價格合宜，相容於Elinchrom接環不過出力僅200W數位無段微調出力，全光回電時間2.5秒；Mettle MT-160重量為800公克，全光出力為160W，無段調光範圍為1/16出力，全光回電約4.5秒；FOMEX CRICKET 400重量為1.6公斤，全光出力為400W，調光範圍由1至1/64出力，全光回電時間約1.8秒；瑞士 BRONCOLOR MOBILA2R and MOBILITE 2 以穩定的閃光燈出力、精準的色溫控制、迅速的回電時間、優異光質等優勢聞名，1200 J 閃光輸出，調光範圍4 f-stop 以 1/10 和 1 f-stop 為間隔，不對稱的設定下，控制範圍多了 2 f-stop，全光回電約2.9秒，最小輸出可閃2000次。

■ 2-4 環形閃光燈

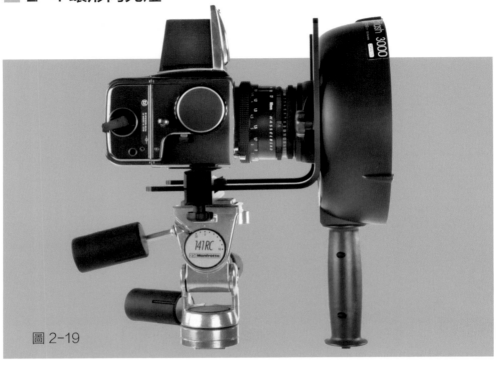

圖 2-19

　　Ring Flash 環形閃光燈，就形狀來看像是一個圈狀的閃光燈（簡稱環閃），通常將鏡頭置放在環閃中央（見圖2-19）多用於微距攝影，環狀發光體能夠類似手術台上的無影燈功能給被拍攝的物體一個照射均勻，沒有明顯單方面陰影的光線環境。亦有攝影師以大功率的環形閃光燈用在人像拍攝上，目的也是為了消除閃光燈直射後在人像背景留下的明顯輪廓陰影，這種拍攝的效果卻成為時尚人像攝影所偏好的風格。也有製造商以LED燈排列的方式生產環型光源的燈具，不過因為非強烈的瞬間光，且功率輸出較弱，色溫偏高等因素，其光質不如環形閃光燈。

舉例瑞士 Elinchrom 環形閃燈 3000W 搭配外拍電筒，其輸出功率 3000W，光質優異，與足瓦數的出力，可滿足大部份的拍攝需求，因體積輕巧可作為外拍燈使用（見圖 2-20），除手持外，另有金屬固定架可同時架設環形閃光燈和相機（見圖2-21）。

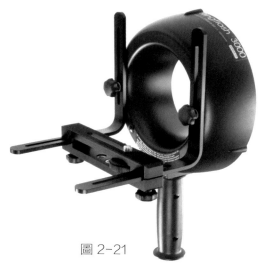

圖 2-21

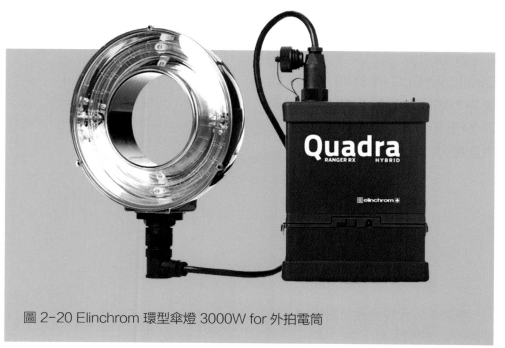

圖 2-20 Elinchrom 環型傘燈 3000W for 外拍電筒

■ 2-5 棚閃相關知識

2-5-1 功率輸出

　　輸出功率一般認為越大越好，不過並非如此，常碰到輸出弱光或補微光的時候，功率小的棚閃比較好用，如果要求長景深的畫面，則需要較大的輸出功率，因此功率輸出大小的選擇，要視攝影棚空間大小和拍攝的需求而決定。

　　以單燈為例，從燈具的型號標示就可看出閃光燈的輸出功率，例如Elinchrom D-Lite RX ONE，代表為100W的輸出功率（見圖2-22）Elinchrom D-Lite-it 4，代表為400W的輸出功率（見圖2-23），Elinchrom ELC Pro HD 1000，代表為1000W的輸出功率（見圖2-24），亦可從廠商提供的規格表中查閱到功率大小。

圖 2-22

圖 2-23

圖 2-24

　　感謝本單元設備器材影像由正成貿易公司所提供。

2-5-2 輸出準度

　　除了考量到閃光燈的輸出功率之外，對於閃光燈的輸出準度是判定優劣的關鍵指標，一支閃燈如果輸出準度不穩定，時強、時弱，很容易造成影像曝光不足（見圖2-25）或曝光過度的現象（見圖2-26），而造成這種現象的原因有可能在於電容和線路的設計不良。

　　另一種輸出準度不穩定的原因為閃燈回電速度，在回電未滿百分百前擊發閃燈，就會得到一張曝光不足的影像，所以回電速度，可以做為選擇棚閃的考量因素之一。

圖 2-25 曝光不足影像

圖 2-26 曝光過度影像

2-5-3 色溫準度

棚燈除了功率大小、輸出準度之外，其色溫是否精準，是一盞棚燈優劣的重要因素之一，而且每次的觸發，色溫都要準確而一致，進口燈的表現大多較為優異，也省去後製的麻煩，如果閃光燈品質不良，易產生色溫不準確的現象，色溫過高偏冷（見圖2-27），色溫過低則偏暖（見圖2-28），不可不慎。不過若以RAM檔拍攝儲存，只需要在軟體中校正就能輕鬆解決色溫偏差的問題，或刻意改變色溫，營造一種特殊的視覺效果。

圖 2-27 色溫過高偏冷

圖 2-28 色溫過低偏暖

2-5-4 閃光與回電速度

於前章節中談過回電速度攸關輸出的準度，所謂回電速度，就是每次擊發閃燈後到下一次充飽電可再次擊發的時間，回電時間越短，就能夠以比較快的速度連拍。

之於如何判定回電速度快慢，以6400W外置電容閃光燈為例，全光輸出回電速度在2.5秒以內算快速，如果以1500W內置電容閃光燈為例全光輸出回電速度需在3秒以內才算合格。

另一種與速度有關的拍攝技術，稱為高速同步快門，這個原理就是快門簾幕速度過高時，兩個簾幕同時移動的受光畫面範圍，是讓閃光燈連續發出的閃光脈衝去補光，直到整個簾幕關閉，達到所謂同步效果。所謂凝結時間指的是閃光燈的發光時間，棚燈發光瞬間很短，因此在t0.1和t0.5的規格上，擁有更高速的凝結速度，可以協助拍攝高速凝結的影像。請參閱駱志青老師以高速同步拍攝水滴凝結狀態的人像攝影作品（見圖2-29與2-30）。

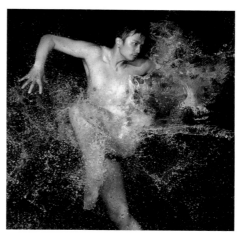

圖 2-29

圖 2-30

03 控光設備

■ 3-1 直射式無影罩

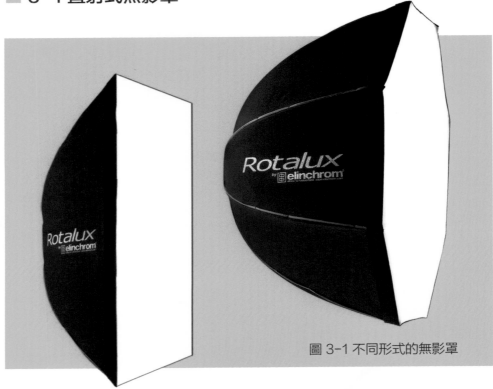

圖 3-1 不同形式的無影罩

　　直射式無影罩是一組鋼支架以及特殊布料材質所組合的控光設備，罩子的內層採以銀色塗料，可以降低失光，罩子中央與前方配有兩層透光布，可將光線擴散，將原本閃燈集中的光源分散柔化，減少生硬的陰影，光質屬於柔光。無影罩的形式有長形方罩、矩形方罩、八角罩，等多種形式與尺寸供選擇（見圖3-1）。

　　直射式無影罩的特色就是營造柔和的光感（見圖3-2），而無影罩是尺寸愈大則光質愈柔順，方形的無影罩比起圓形的無影罩較容易控制光向，如果要強化光質柔化的效果需將無影罩靠近拍攝主體，或在無影罩前再加上一層如同白紗的控光幕，反之要讓光感較為銳利降低柔順的效果可將無影罩前的白幕或內層的透光布取下。

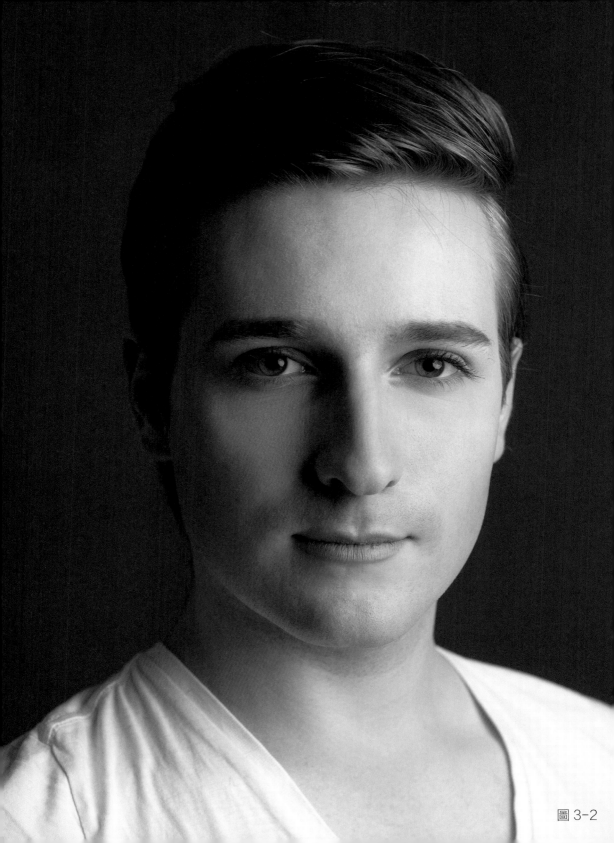

圖 3-2

■ 3-2 反射式無影罩

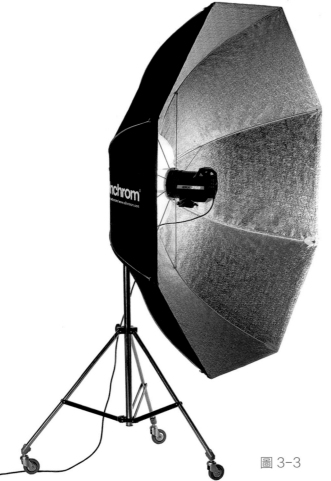

圖 3-3

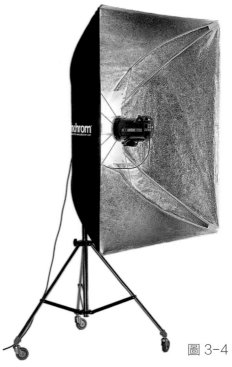

圖 3-4

反射式無影罩與直射式無影罩類似,最大的差異是燈頭安裝方向相反,其燈頭架設於燈罩內,經由閃燈的漫射,能產生均勻且柔和的光質(見圖3-3與3-4)。

使用反射式無影罩拍攝人像較直射式無影罩的光感更加柔和(見圖3-5),而反射式無影罩的尺寸設計比直射式無影罩來的巨大所以一般在燈架上會加裝輪子方便移動,再加上燈頭反打因此光質顯得更為柔順,其使用技巧與直射式無影罩無異,可選擇加裝或取下無影罩前的白幕以及內層的透光布,其拍攝的影像結果會有所差異。

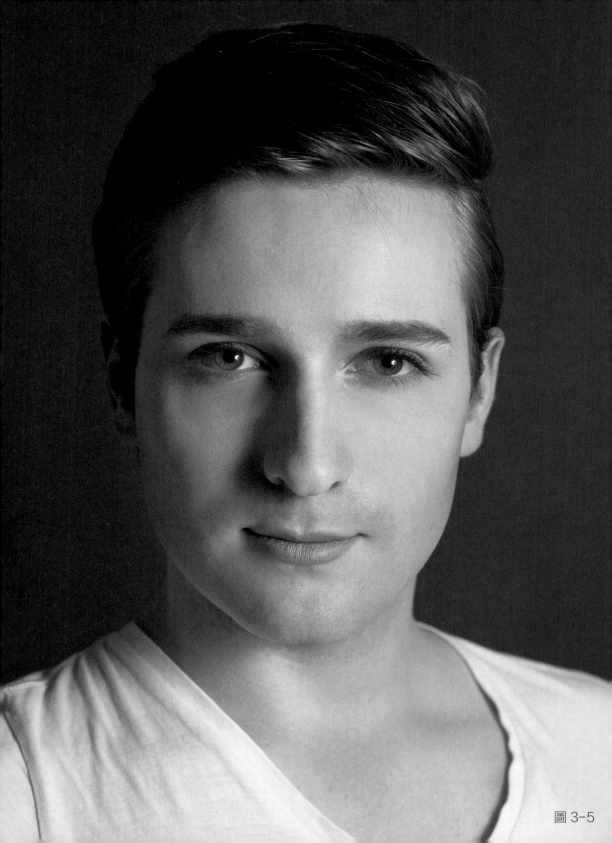

圖 3-5

■ 3-3 反射傘

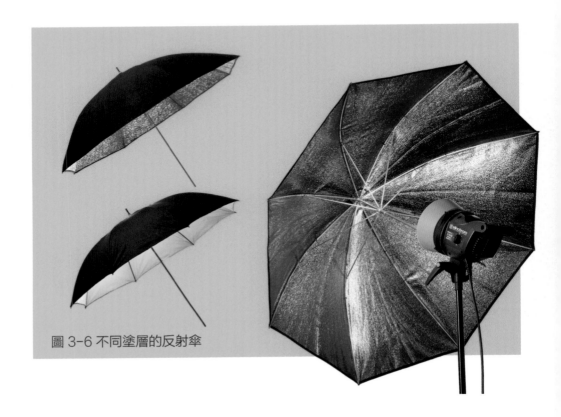

圖 3-6 不同塗層的反射傘

反射傘的原理和跳燈類似，相較於無影罩等其他的控光設備，反射傘裝卸快速，方便攜帶，棚燈光源經由傘狀內塗層反射，光線會比跳燈更為集中，相較於無影罩，光質會較硬。其內部之塗層有白色、銀色、金色與藍色等，視拍攝的需求選用（見圖3-6）。

反射傘的特性就是選用不同塗層的傘營造各種光感（見圖3-7），類似無影罩取下白幕或內層透光布的光質，如果要強化光源的效果需將反射傘靠近拍攝主體，或在反射傘前再加上一層如同白紗的控光幕來柔化光線，是一種最為方便與經濟的控光器材。

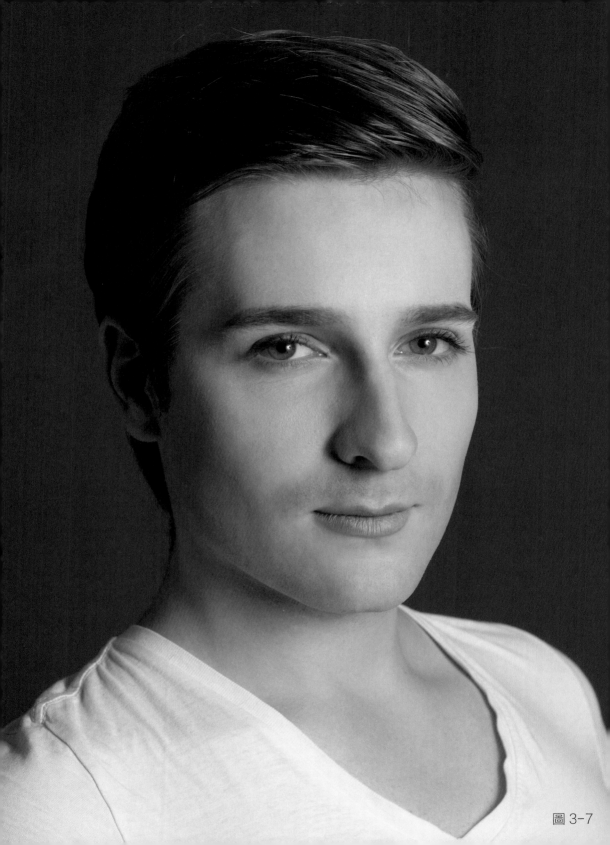

圖 3-7

■ 3-4 透射傘

透射傘結構與反射傘類似，其最大差異點在於傘面，其傘面採用半透明布料，閃光可透過傘面直打到主體，其光線經由半透明傘面的柔化，相較於無影罩與反射傘光質屬於偏硬（見圖3-8）。

透射傘的特性就是營造一種柔中帶硬的光感，其人物臉部光影的對比相較於反射傘來的明顯（見圖3-9），燈頭閃光經由一層透光布來柔化光線，如果要強化光源的效果需將透射傘靠近拍攝主體，亦可在透射傘前再加上一層如同白紗的控光幕或是利用大型反光板來反射光線達到柔化光質的效果，是一種最為方便與經濟的控光器材之一。

圖 3-8

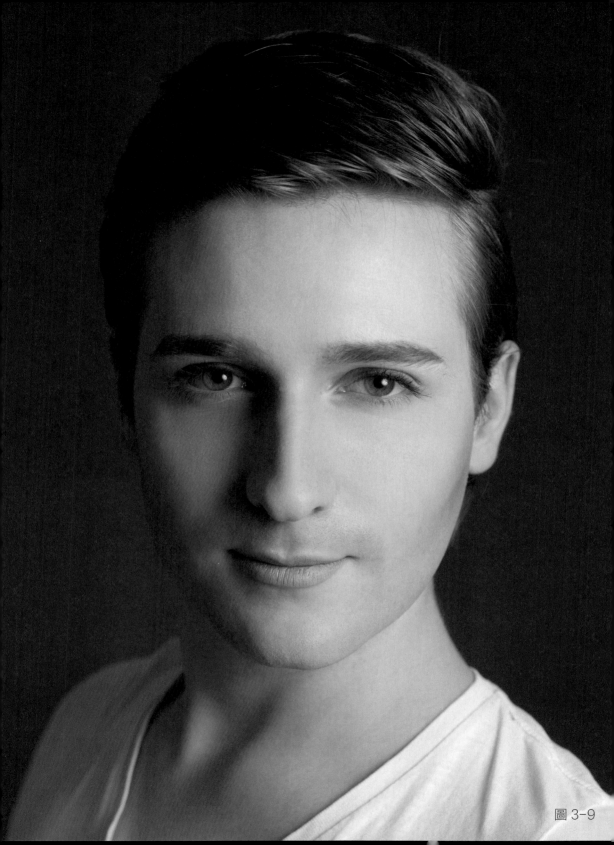

圖 3-9

■ 3-5 雷達罩

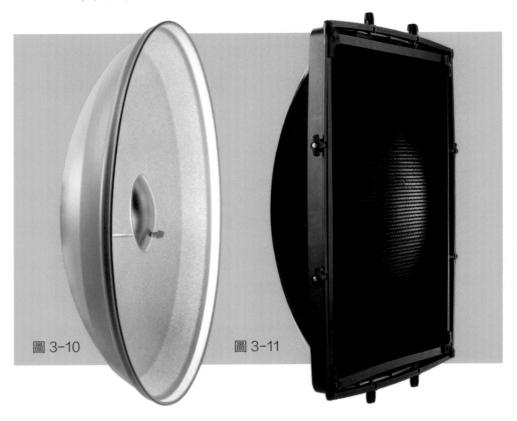

圖 3-10　　　　　　　　　　圖 3-11

　　雷達罩顧名思義就是造形像雷達的控光罩,雷達罩內部為銀色金屬塗層,中央架有雷達反射盤輔助,避免光線直接朝向主體打光,而是藉由雷達反射盤將閃光反射到雷達內層銀色區域,再將光線反射到主體上,其光質為軟中帶硬,亦可在雷達罩前加上蜂巢或柔光布,來改變光感,產生不同的控光效果。(見圖3-10與3-11)。

　　雷達罩柔中帶硬的優異光質,非常適合人像攝影的光線需求(見圖3-12),再經由不同的控光輔助道具讓雷達罩的光影變化更為豐富,是許多專業人像攝影師愛用的主力控光器材之一。

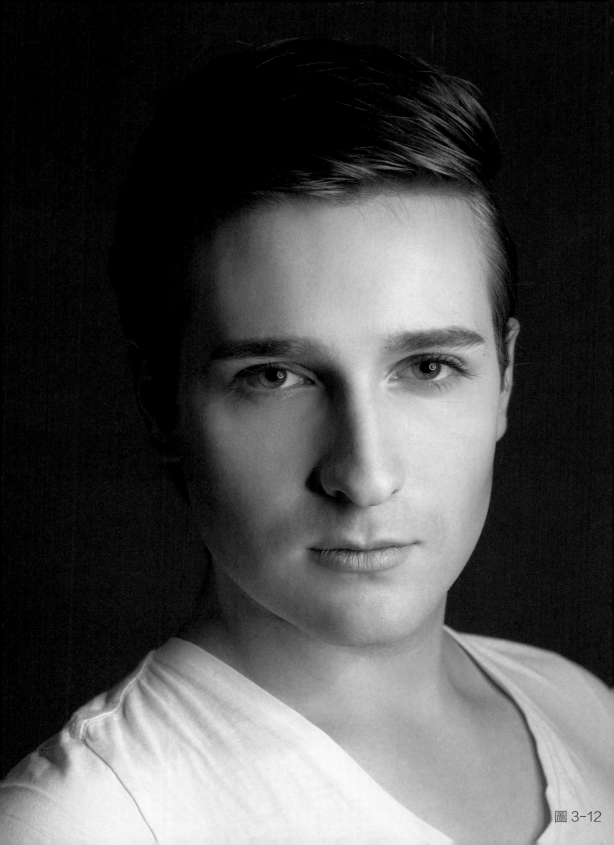

圖 3-12

■ 3-6 蜂巢

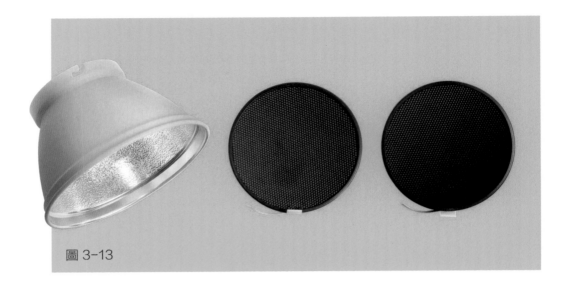

圖 3-13

　　蜂巢嚴格說只能算是一個配件，它必須藉助反射罩連接至燈頭上，其構造原理就像是蜂巢般的六角格紋，有疏密與厚薄之分，直接影響了聚光的效果，蜂巢越密越厚其聚光效果明顯，反之聚光效果減弱（見圖3-13與3-14）。

　　蜂巢因為具有聚光的作用，可將閃光侷限在一個範圍之內，且屬於硬光，對於應用在人像攝影時可以營造較為強烈的光影對比效果（見圖3-15），對於專業人像攝影師而言是重要的控光配件。

圖 3-14

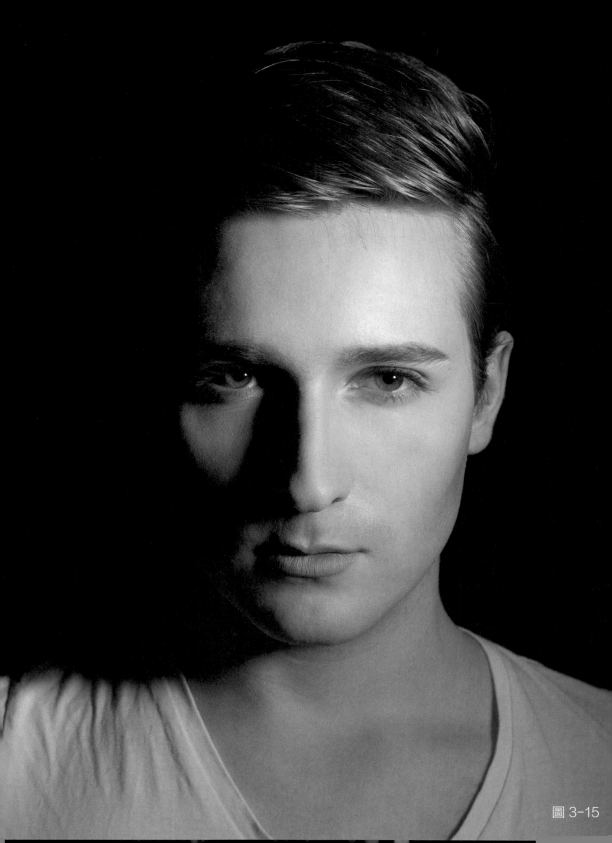

圖 3-15

■ 3-7 束光筒

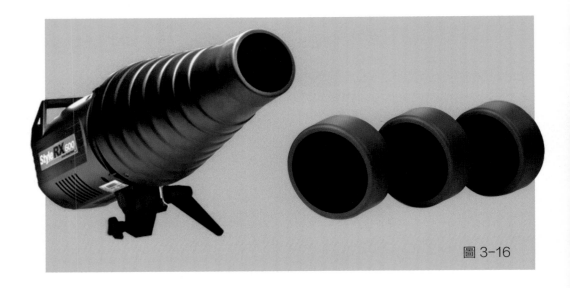

圖 3-16

　　束光筒的造形有點類似漏斗，可將光線集中在一個區域，屬於硬質光，與蜂巢類似，可直接連接到燈頭上使用。亦可於束光筒前加裝小型蜂巢片，讓光線更為集中。（見圖3-16與3-17）。

　　束光筒的聚光效果與範圍控制較蜂巢更為優異，可將閃光侷限在一個很小的空間之內且屬於硬質光，對於表現人物個性或營造神秘氣氛是一個重要的棚閃控光配件（見圖3-18），兩者可以一起使用，達到加乘的效果。

圖 3-17

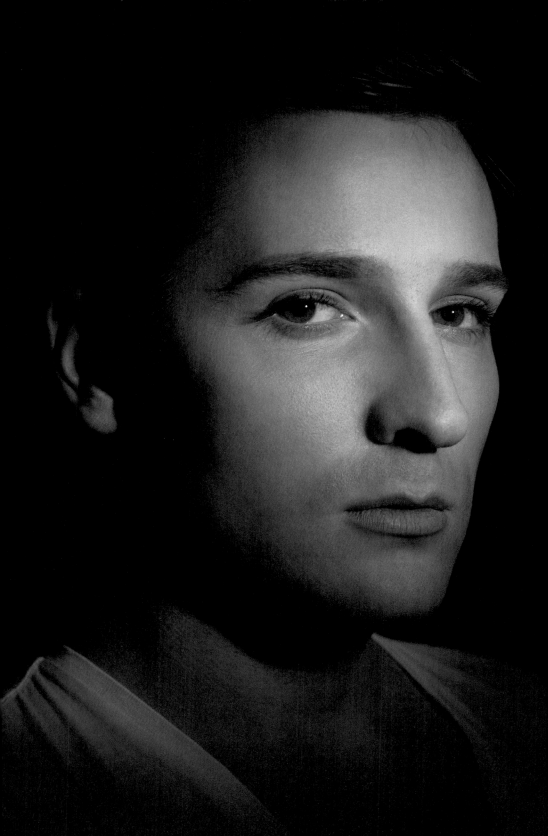

圖 3-18

■ 3-8 遮光葉片

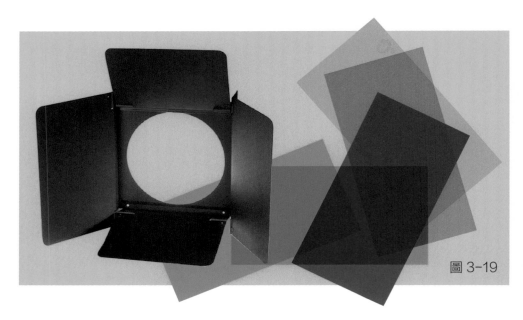

圖 3-19

遮光葉片又可稱為四葉片，其構造是由四片葉子金屬板所組合的配件，可分別自由開閉來調整光線的角度與範圍，和蜂巢一樣必須架設在標準罩上使用，亦可在遮光葉片前端加裝濾色片，打出不同色光，增添拍攝的效果。（見圖3-19與3-20）。

遮光葉片的使用方式主要是調整四片葉子金屬板的開閉來達到光線範圍的控制，通常使用在背景光或營造氣氛的效果光，屬於硬質光（見圖3-21）。

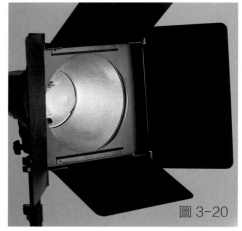

圖 3-20

感謝本單元控光器材影像由正成貿易公司所提供。

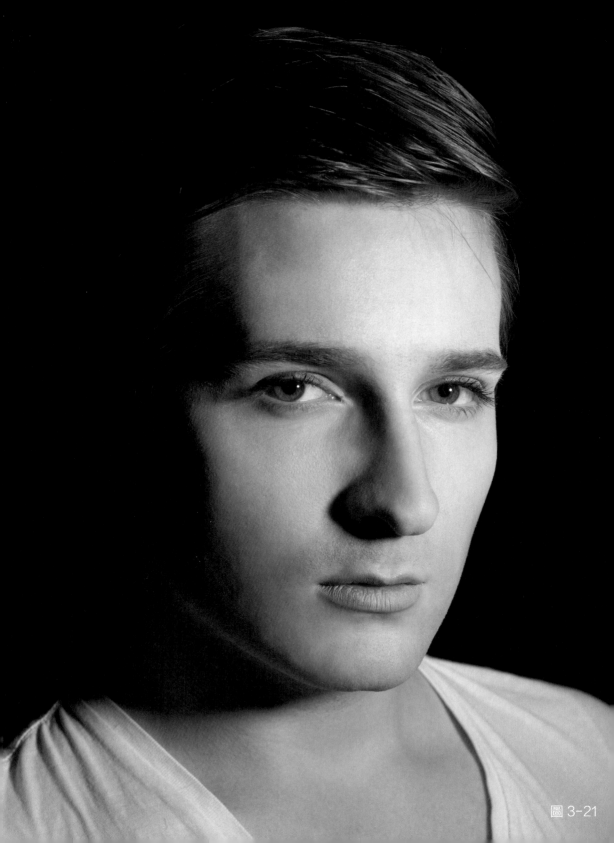

圖 3-21

04 單燈佈光

■ 4-1 順光

　　萬丈高樓平地起，想活用攝影棚閃燈必需先從一盞閃燈的控光開始學習，本章節重點放在燈位與角度的基礎知識，先行了解在人像攝影中，不同的光線角度與位置，所得到的影像光感有很大的差異，為避免單燈光源過於生硬，因此本單元示範之影像加裝適當控光器材，讓光感較為自然，倘若想嘗試不同的效果，讀者可利用上一段章節中的各種控光配件，反覆練習，想必很快就能了解光線的特性。

　　順光又稱為正面光，將閃燈安放在拍攝主體的正面，此種燈光位置光線分布均勻，缺少立體感。不過可應用不同的高低角度，改變光線的投射，讓拍攝主體產生不同的光影變化。

圖 4-1

■ 4-1-1 順光平燈位

　　將閃光燈安放在於拍攝主體的正面，燈頭角度與主角等高（見圖4-1與4-2），光線分布均勻，五官清晰，缺乏立體感，臉型較為豐盈（見圖4-3）。

圖 4-2

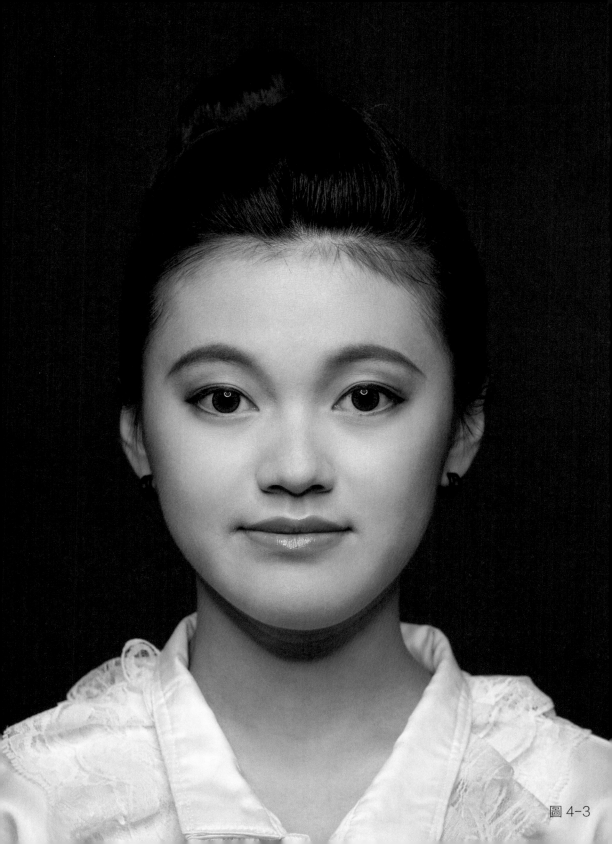

圖 4-3

■ 4-1-2 順光高燈位

　　將閃燈安放在拍攝主體的正面位置，燈頭角度需高過主角頭部，並將燈頭往下朝向主角投射（見圖4-4與4-5），此時因光線的投射角度會形成在主角的眼袋下方、鼻頭下方與下巴和脖子交接處會產生明顯的陰影（見圖4-6），此佈光位置可作為主燈，因為光線分布均勻使得五官清晰，但缺乏立體感，此時請注意陰影位置是否恰當，並做適當調整。

圖 4-4

圖 4-5

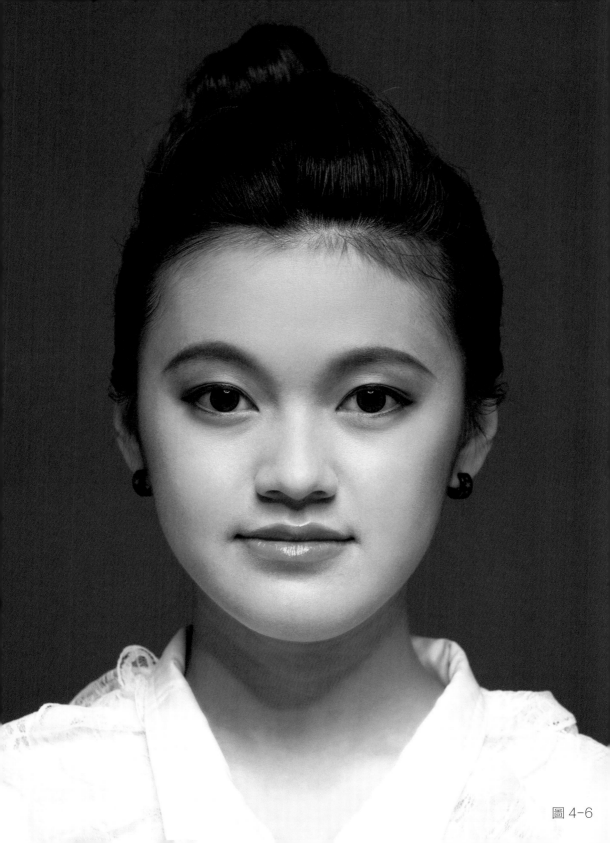

圖 4-6

■ 4-1-3 順光高燈位
加反光板

　　同4-1-2的佈光模式,將閃燈安
放在拍攝主體的正面位置,燈頭角
度需高過主角頭部,並將燈頭往下
朝向主角投射,此時因光線的投射
角度會形成在主角的眼袋下方、鼻
頭下方與下巴和脖子交接處會產生
明顯的陰影,因為受限單燈操作,
此時可在主角正面接近胸部下方架
設反光板並調整到適當角度(見圖
4-7與4-8),將閃光燈光線部分反
射回主角臉部,就能改善眼袋、鼻
頭下與下巴的陰影,獲得較為自然
的影像(見圖4-9)。

圖 4-7

圖 4-8

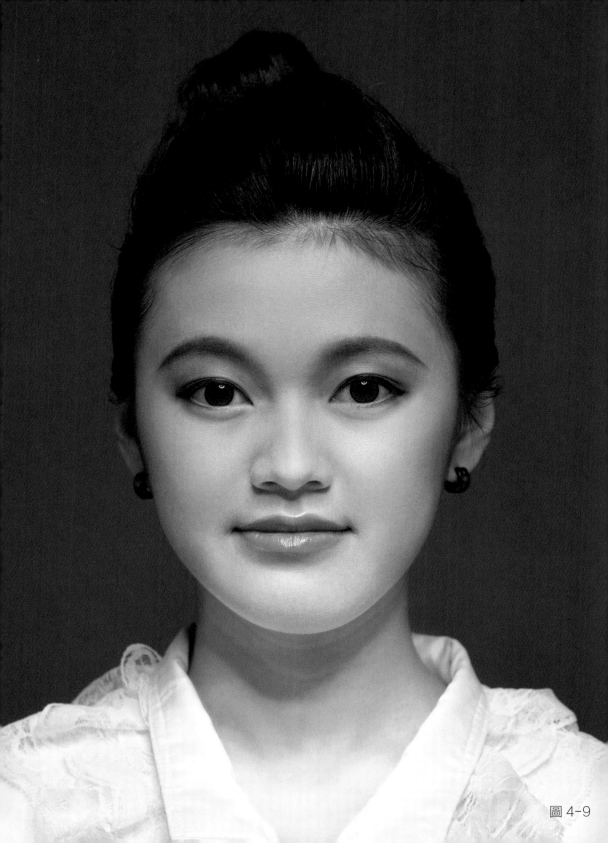

圖4-9

■ 4-2 前側光

前側光就是將閃燈安放在拍攝主體前方約45度角的位置,放在右邊就稱為右前側光,放在左邊就稱為左前側光,光線反差較大,獲得影像較為立體,常做為主燈位置。

■ 4-2-1 前側光平燈位

將閃燈安放在拍攝主體右前方約45度角的位置,燈頭角度與主角等高(見圖4-10與4-11),所得影像光線反差較大,鼻翼與脖子均產生明顯陰影,立體感較為強烈(見圖4-12)。

圖 4-10

圖 4-11

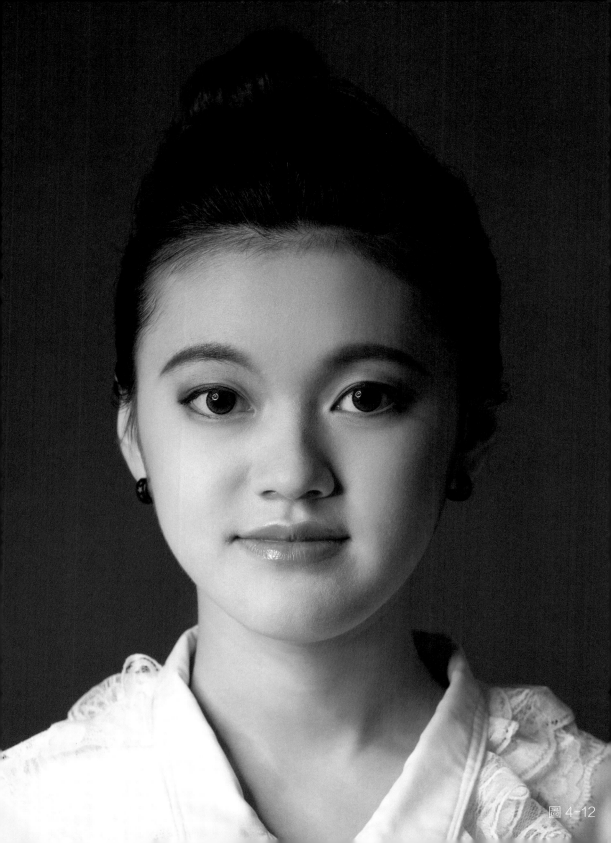

圖 4-12

■ 4-2-2 前側光平燈位
加反光板

　　與4-2-1的佈光模式相同，將閃燈安放在拍攝主體右前方約45度角的位置燈頭角度與主角等高，所得影像光線反差較大，鼻翼與脖子均會產生明顯的陰影，立體感較為強烈，此時在主角未受光的另一邊臉頰架設反光板並調整到適當角度（見圖4-13與4-14），將閃光燈所產生的光線反射一部分回臉部，可改善鼻翼與脖子所產生的陰影（見圖4-15）。

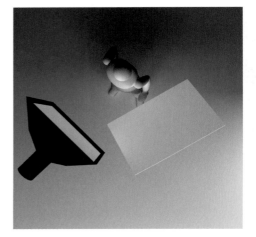

圖 4-13

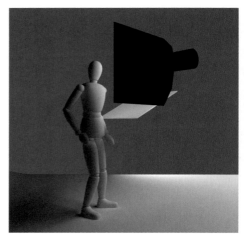

圖 4-14

圖 4-15

■ 4-2-3 前側光高燈位

　　將閃燈安放在拍攝主體右前方約
45度角的位置，燈頭角度需高過主
角頭部，並將燈頭往下朝向主角投
射（見圖4-16與4-17），所得影像
光線反差較大，立體感較為強烈，
眼袋、鼻翼與脖子所產生的陰影與
平燈位置有些許的不同，尤其是脖
子上的陰影有加深與拉長的現象，
是常見主燈的位置（見圖4-18）。

圖 4-16

圖 4-17

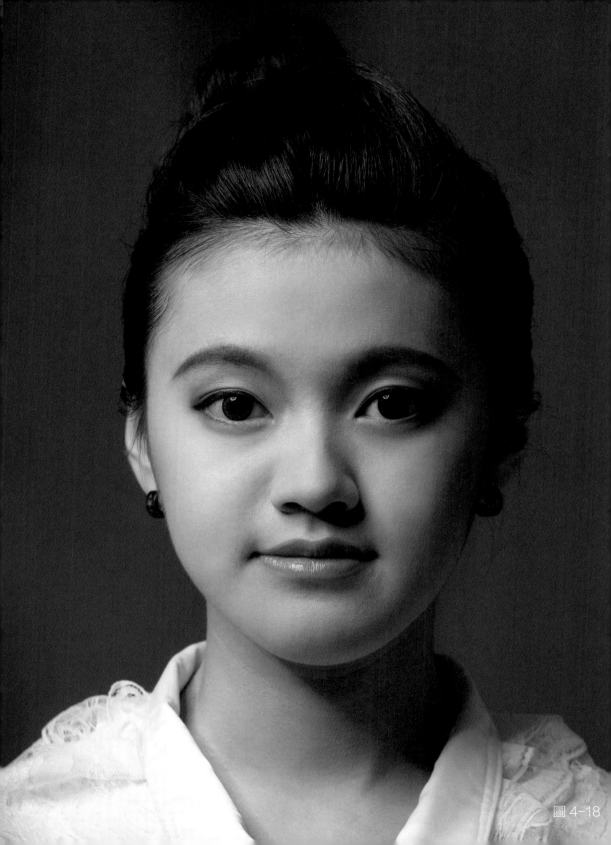

圖 4-18

■ 4-2-4 前側光高燈位 加反光板

　　與4-2-3的佈光模式相同，將閃燈安放在拍攝主體右前方約45度角的位置，燈頭需高過主角頭部，並將燈頭往下朝向主角投射，因為受限於單燈的操作，建議在主角未受光的另一邊臉頰架設反光板，並調整到適當的角度（見圖4-19與4-20），將閃光燈的光線反射一部分回臉部，可改善鼻翼與脖子所產生的陰影，是屬於典型的顯瘦光，亦是人像攝影常見的主燈位置（見圖4-21）。

圖 4-19

圖 4-20

4-21

■ 4-3 側光

側光就是將閃光燈安放在拍攝主體的側面約90度至120度之間，放在右邊就是右側光，方在左邊就是左側光，此種燈光位置反差最強，臉部對比最為明顯，適用於強調主角的個性。

■ 4-3-1 側光平燈位

將閃燈安放在拍攝主體的右側面位置，燈頭角度與主角等高（見圖4-22與4-23），光線反差強，臉部對比明顯，以鼻樑為中心一半亮一半暗的影像效果（見圖4-24）。

圖 4-22

圖 4-23

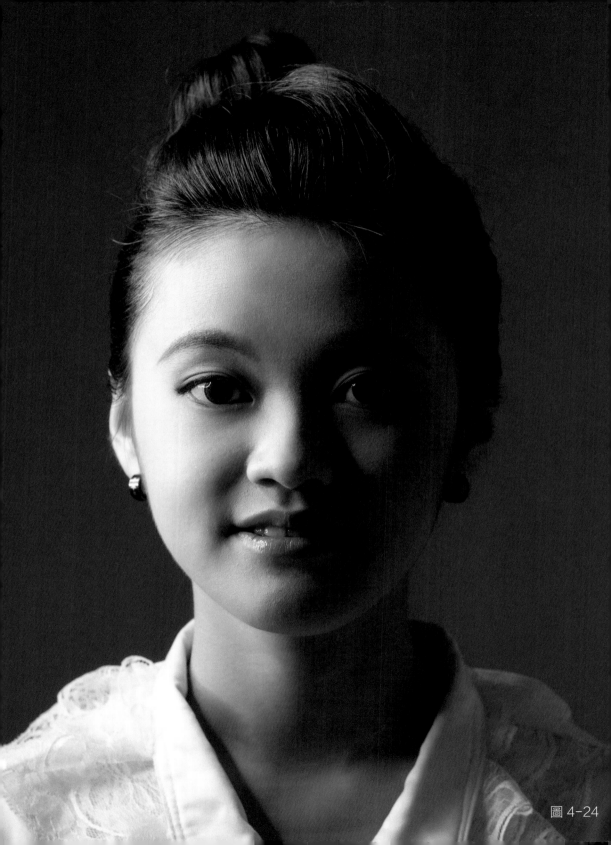

圖 4-24

 One flash light

■ 4-3-2 側光平燈位
　　　加反光板

　　與4-3-1的佈光模式相同，將閃
燈安放在拍攝主體右側面位置，燈
頭角度與主角等高，因為受限於單
燈的操作，建議在主角未受光的另
一邊臉頰架設反光板，並調整到適
當的角度（見圖4-25與4-26），
將閃光燈的光線反射一部分回臉部
讓反差降低，對比減緩，以獲得較
為自然的影像效果（見圖4-27）。

圖 4-25

圖 4-26

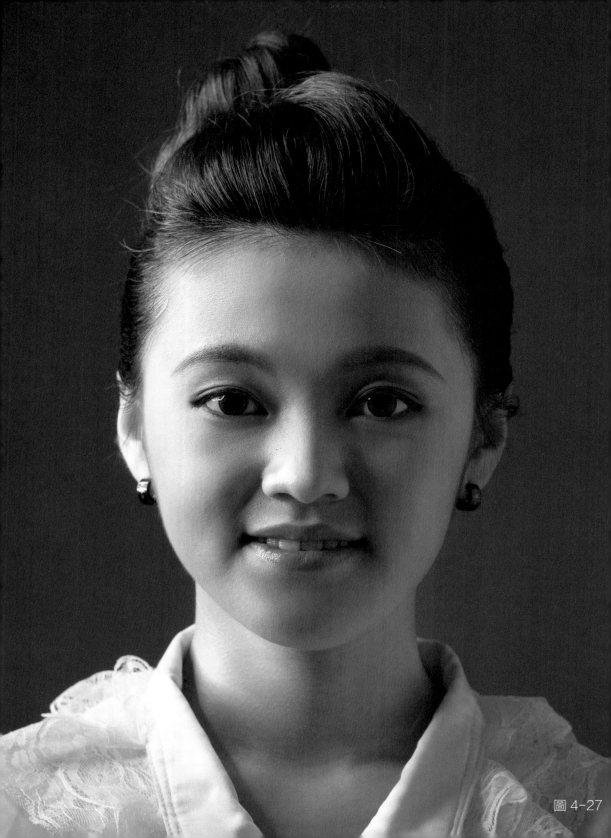
圖 4-27

■ 4-3-3 側光高燈位

　　將閃光燈安放在拍攝主體的側面
位置，燈頭角度需高過主角，並往
下朝向主角投射（見圖4-28與
4-29），所得到的影像效果光線反
差強，臉部對比明顯，並兼具有髮
燈的作用是典型的佈光位置（見圖
4-30）。

圖 4-28

圖 4-29

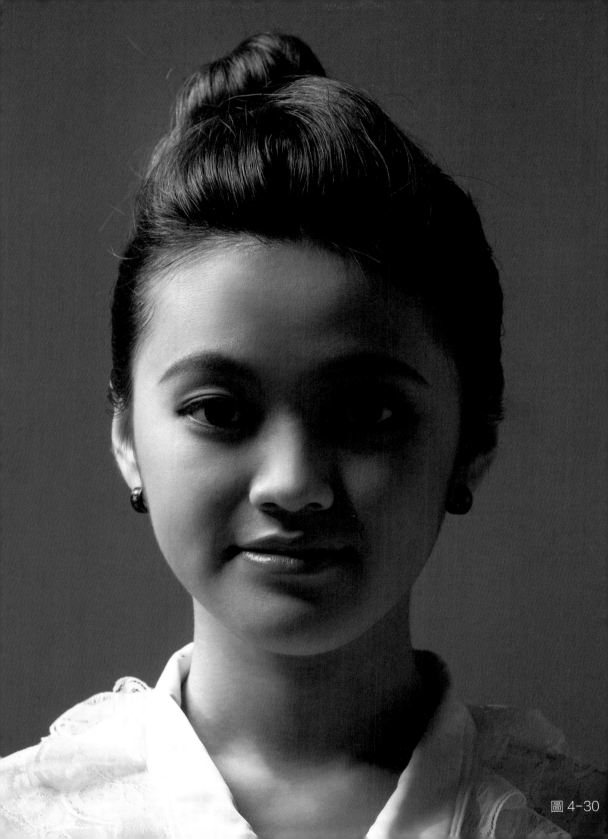

圖 4-30

■ 4-3-4 側光高燈位
加反光板

　　與4-3-3的佈光模式相同，將閃光燈安放在拍攝主體的側面位置，燈頭角度需高過主角，並往下朝向主角投射，因為受限於單燈操作，建議在主角未受光的另一邊臉頰架設反光板，並調整到適當的角度（見圖4-31與4-32），將閃光燈的光線反射一部分回臉部讓反差降低對比減緩，以獲取較為自然的影像效果（見圖4-33）。

圖 4-31

圖 4-32

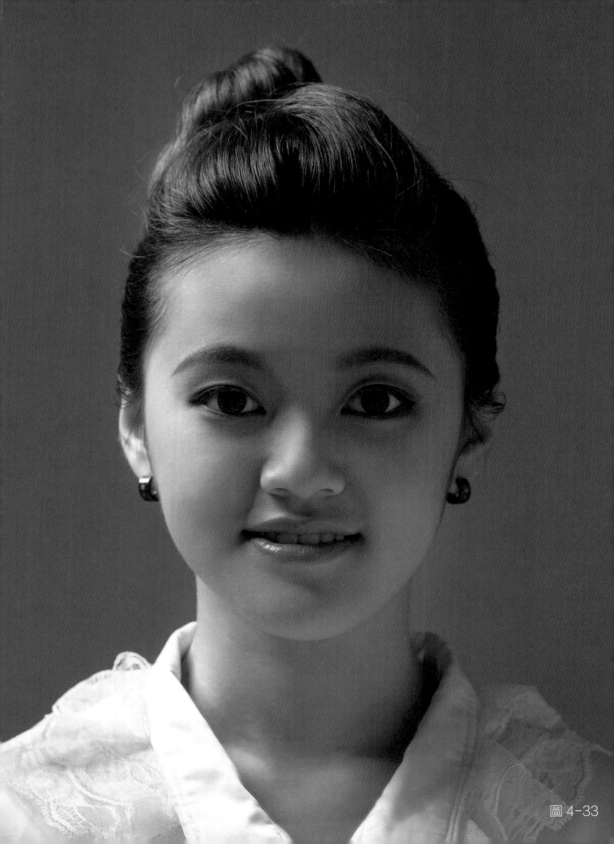

圖 4-33

■ 4-4 側逆光

側逆光就是將閃光燈放置在拍攝主體的後方約45度角的位置,放在右邊就是右側逆光,放在左邊就稱為左側逆光,主要是強化主角邊光的一種效果光。

■ 4-4-1 側逆光平燈位

將閃光燈安放在拍攝主體的右後方約45度角的位看,燈頭角度與主角等高(見圖4-34與4-35),光線由側後方投射主角邊緣形成一道輪廓光,需注意避免光線溢射到鏡頭,光線反差強,臉部大部份處於暗處,適合作為輔助燈位(見圖3-36)。

圖 4-34

圖 4-35

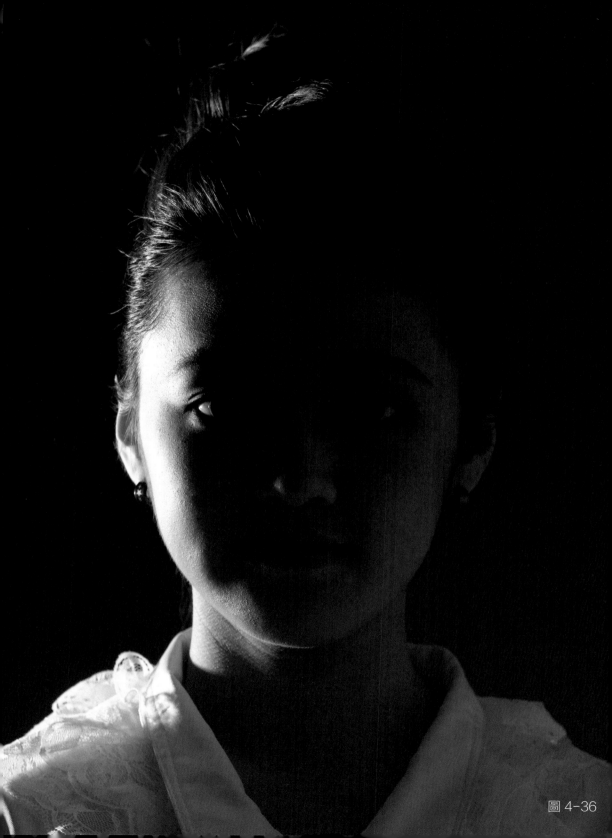

圖 4-36

■ 4-4-2 側逆光平燈位
　　　　加反光板

　　與4-4-1的佈光模式相同，將閃
光燈放置在拍攝主體的右後方約45
度角的位看，燈頭角度與主角等高
因為光線反差強，臉部大部份處於
暗處，因此在主角未受光的另一邊
臉頰架設反光板，並調整到適當角
度（見圖4-37與4-38），將閃光
燈投射出來的光線反射一部分回臉
部，讓處於暗處的臉頰受光，以降
低反差，不過反光板反射的光線有
限，無法獲得滿意的光感，因此這
樣的打光方式適合作為輔助燈位（
見圖4-39）。

圖 4-37

圖 4-38

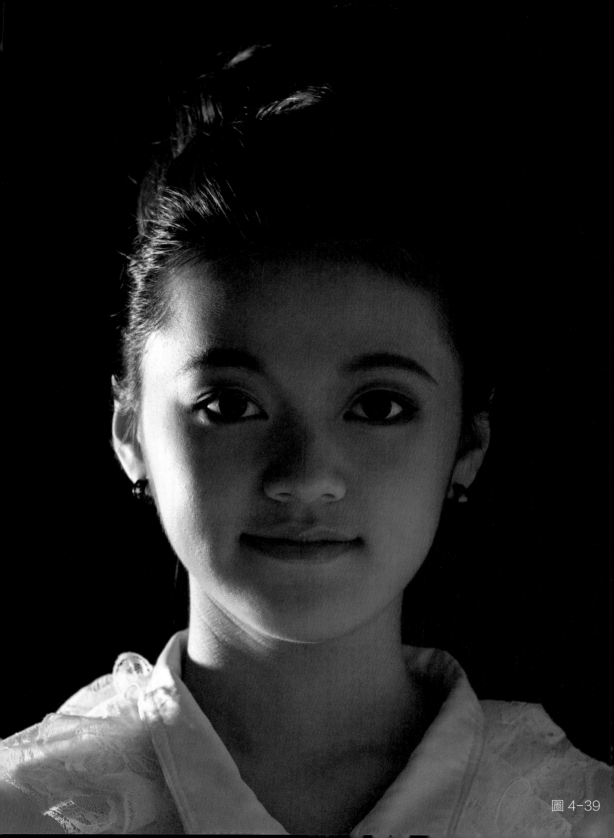

圖 4-39

■ 4-4-3 側逆光高燈位

將閃光燈放置在拍攝主體的右後方約45度角的位置，燈頭角度需高過主角頭部，並將燈頭朝向主角投射（見圖4-40與4-41），此時主角邊緣不但形成一道輪廓光，亦同時兼具髮燈的作用，需注意避免光線溢射到鏡頭，所得影像光線反差強，臉部大部份處於暗處，適合作為輔助燈位（見圖4-42）。

圖 4-40

圖 4-41

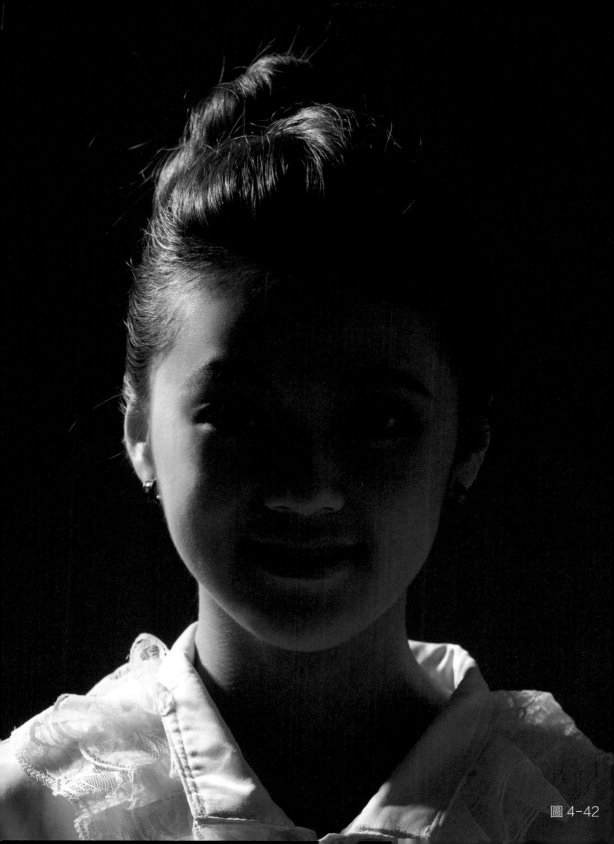

圖 4-42

■ 4-4-4 側逆光高燈位 加反光板

　　與4-4-3的佈光模式相同，將閃光燈放置在拍攝主體的右後方約45度角的位置，燈頭角度需高過主角頭部，並將燈頭朝向主角投射，此時主角邊緣不但形成一道輪廓光亦同時兼具髮燈的作用，需注意避免光線溢射到鏡頭，建議在主角未受光的另一邊臉頰架設反光板並調整至適當角度（見圖4-43與4-44）將閃光燈投射出來的光線反射一部分回臉部，讓處於暗處的臉頰受光以降低反差增加影像的層次，適合作為效果光，不過反光板反射的光線有限，無法獲得滿意的光感，因此這樣的打光方式只能作為輔助燈位。（見圖4-45）。

圖 4-43

圖 4-44

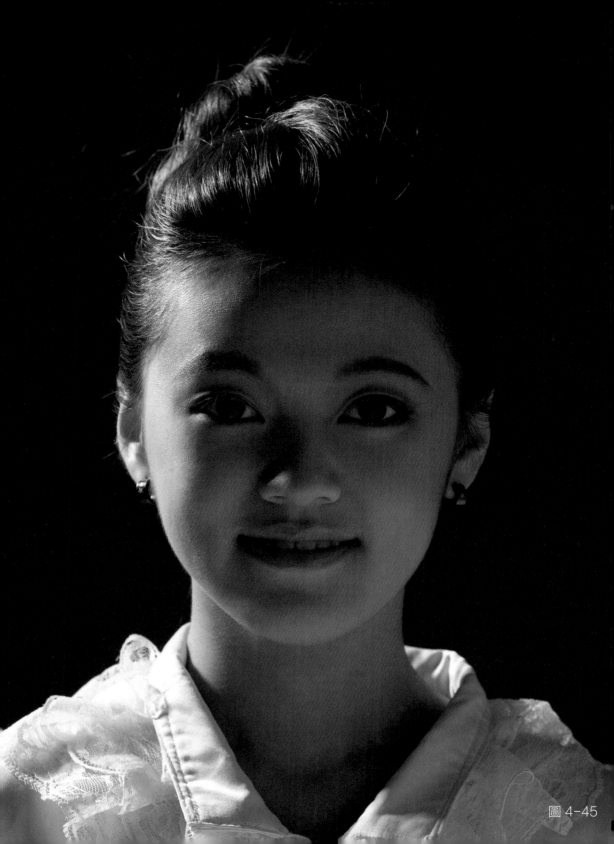

圖4-45

■ 4-5 逆光

　　逆光又稱為「背光」就是將閃光
燈放置在拍攝主體的正後方位置，
直接向主角投射（見圖4-46與
4-47），此時主角邊緣形成一道輪
廓光，需注意隱藏燈頭，並避免光
線溢射到鏡頭，而閃光燈的強弱與
主角位置的遠近，所形成的邊緣光
會有所不同，讀者可以演練看看，
很容易掌握到逆光的屬性，是屬於
一種效果光，只能作為輔助燈位（
見圖4-48）。

圖 4-46

圖 4-47

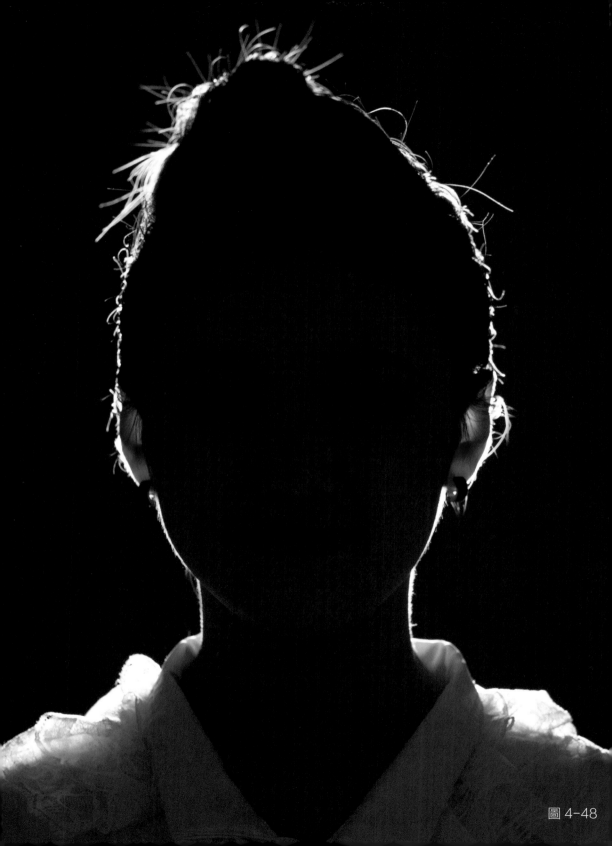

圖 4-48

■ 4-6 頂光

　　將閃光燈架設在拍攝主體頭頂的上方，燈頭由上往下照射（見圖4-49與4-50），此時主角眼袋、鼻頭下、嘴唇、下巴與脖子交接等地方均會出現強烈的陰影（見圖4-51），可配合主燈作為效果光或髮燈使用，在多燈的環境中比較適合作為輔助燈位。

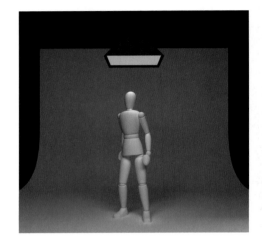

圖 4-49

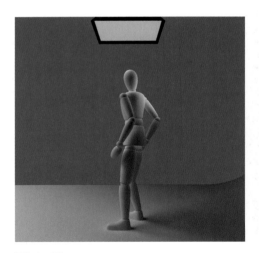

圖 4-50

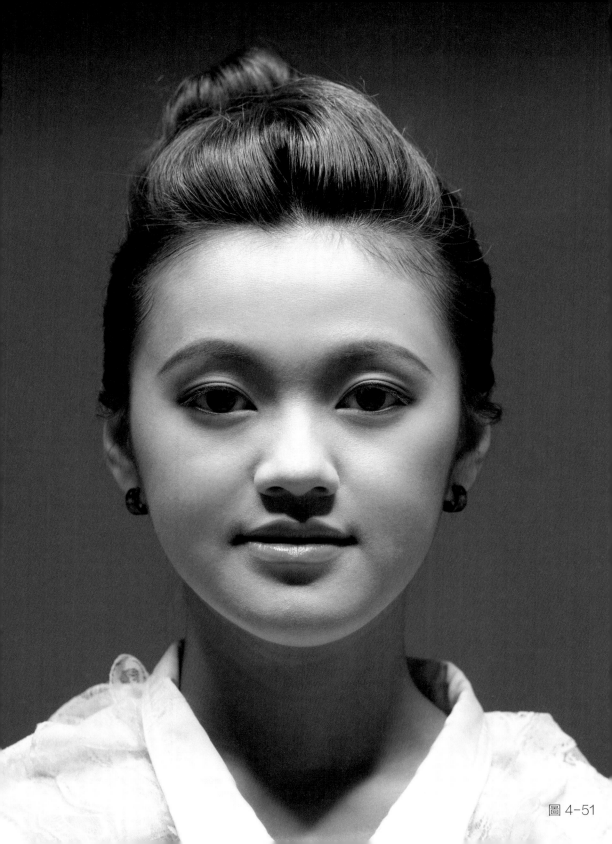

圖 4-51

 One flash light

■ 4-6-1 頂光加反光板

　　與4-6的佈光模式相同，將閃光
燈架設在拍攝主體頭頂的上方，燈
頭由上往下照射，此時主角眼袋和
鼻頭下、嘴唇、下巴與脖子交接等
地方均會出現強烈的陰影，因此在
主角未受光臉頰的下方架設反光板
並調整至適當角度（見圖4-52與
4-53），將閃光燈投射出來的光線
反射一部分回臉部，讓處於暗處的
臉頰受光以降低反差並增加影像的
層次，類似上下夾光的佈光法，可
配合主燈作為效果光或髮燈使用，
在多燈的環境中比較適合作為輔助
燈位（見圖4-54）。

圖 4-52

圖 4-53

圖 4-54

■ 4-7 跳燈

　　跳燈的方法，與前面所示範的佈燈方式有很大的差異，主要是燈頭不是朝向主角，而是經由照射牆面將閃光燈的光線反射回主角身上的一種控光法。

■ 4-7-1 天花板跳燈

　　將閃光燈朝向天花板發射（見圖4-55），其天花板最好為白色效果最佳，因為有色的天花板會導致反射出來的光線帶有色彩影響成像結果，而光源經由天花板大面積柔化後，再將光線反射到主角臉上減少反差，需注意確保有適當的立體感屬於柔性光質，亦可再架設反光板將部份光線反射，達到更為柔化的效果（見圖4-56與4-57）。

圖 4-55

圖 4-56

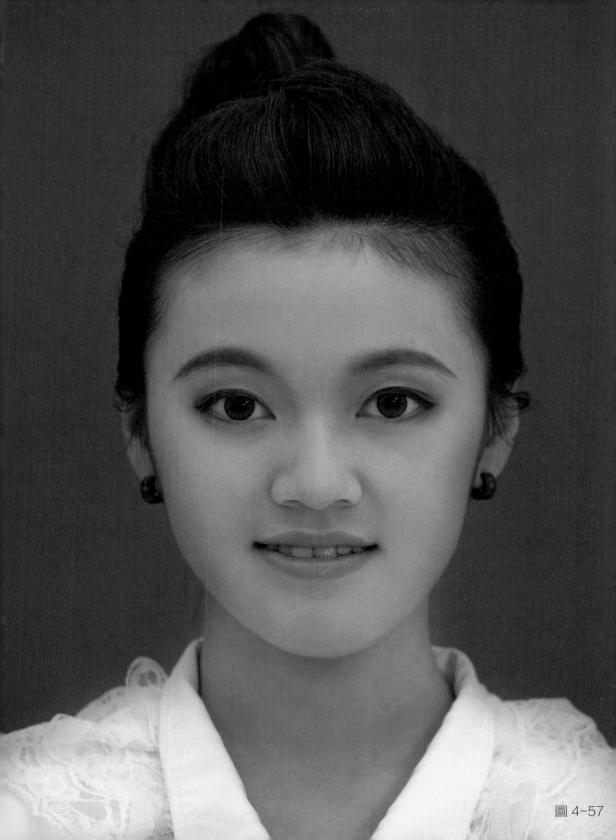

圖 4-57

■ 4-7-2 牆面跳燈

　　將閃光燈朝向牆面發射（見圖
4-58與4-59），需注意牆面是否
有顏色，以白色的牆面最佳，因為
有顏色的牆面反射回來的光線會帶
有色彩影響成像品質。類似天花板
打跳燈的方法，光線經由牆面柔化
後，反射到主角身上，光質均勻，
不過閃光燈的出力、遠近與角度都
會影響最後拍攝的結果，亦可在臉
頰未受光的一邊架設反光板並調整
到適當的角度，讓光感更為柔順（
見圖4-60）。

圖 4-58

圖 4-59

圖 4-60

■ 4-8 繞射光

　　繞射光顧名思義就是攝影師位在
閃光燈與拍攝對象之間（見圖4-61
與4-62），閃燈光線因為攝影者的
阻擋，光線會繞過並將部分光線投
射在主角身上，再經由室內的漫射(
白棚最佳)，讓所得到的影像光質柔
和均勻且反差低，並可以觀察到主
角眼睛瞳孔裏有攝影者的剪影（見
圖4-63），不過仍需注意閃光燈的
出力、遠近與角度都會影響最後拍
攝的結果，讀者可以反覆演練，很
快就能夠掌握其中的奧妙。

圖 4-61

圖 4-62

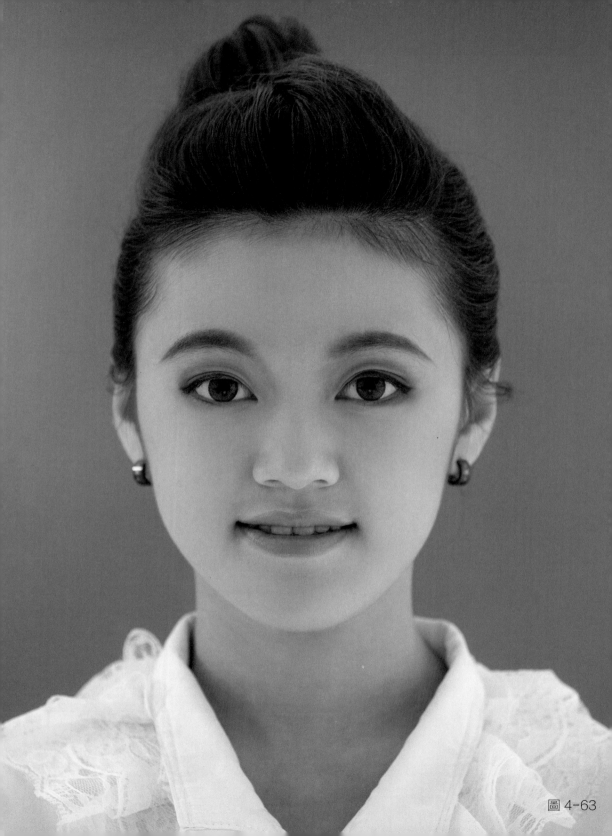
圖 4-63

■ 4-9 平燈位透視圖

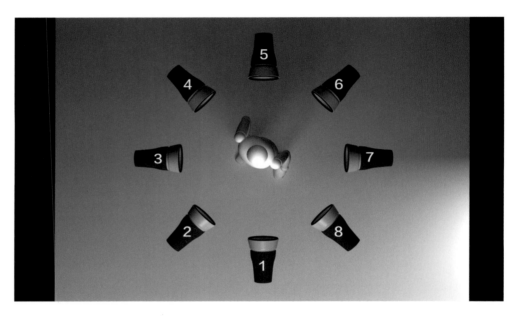

圖 4-64

1. 順光。 2. 右前側光。 3. 右側光。 4. 右側逆光。 5. 逆光。 6. 左側逆光。
7. 左側光。 8. 左前側光。

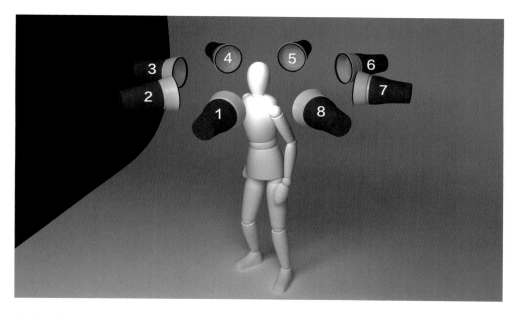

圖 4-65

1. 順光。 2. 右前側光。 3. 右側光。 4. 右側逆光。 5. 逆光。 6. 左側逆光。
7. 左側光。 8. 左前側光。

■ 4-10 高燈位透視圖

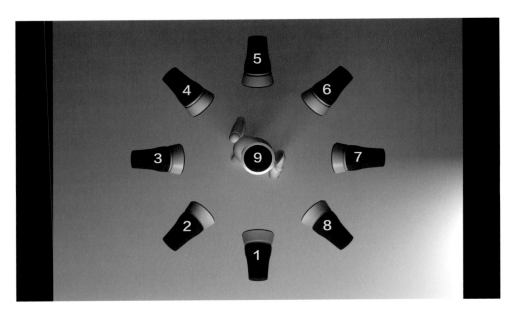

圖 4-66

1. 順光。 2. 右前側光。 3. 右側光。 4. 右側逆光。 5. 逆光。 6. 左側逆光。
7. 左側光。 8. 左前側光。 9. 頂光。

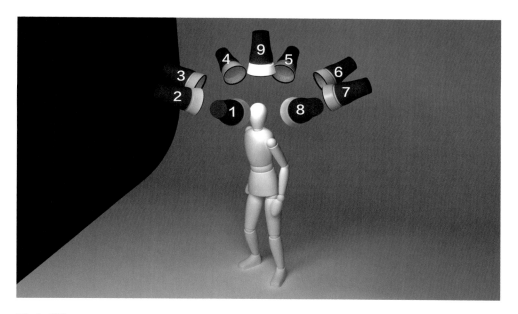

圖 4-67

1. 順光。 2. 右前側光。 3. 右側光。 4. 右側逆光。 5. 逆光。 6. 左側逆光。
7. 左側光。 8. 左前側光。 9. 頂光。

05 雙燈佈光

■ 5-1 光比

　　雙燈佈光相較於單燈佈光，多了
主從的關係，一支做為主燈時，另
一支就做為副燈，或者兩支燈同為
主燈，就看攝影者所要呈現的畫面
效果而定，當兩支燈同時運作，就
有所謂光比的問題，因此先了解一
下什麼是光比理論，光比就是有兩
個光源，分別從不同的位置投射在
拍攝主體上所相差的EV值，亦稱之
為級數，也就是所謂相差一級，相
差二級的曝光結果，級數差異小則
光比小，級數差異大則光比大。例
如將兩支閃光燈分別放置在主角兩
側，兩支閃燈光比相差越大，人物
立體感越強，反之就越弱。（見圖
5-1與5-2）。

　　以測光錶分別進行兩支閃光燈的
測光方式來說明，見圖5-3、5-4、
5-5至5-6。

圖 5-1 光比1：1

圖 5-2 光比1：4

圖 5-3 設定左前側光和右前側光為人像
攝影閃光燈的位置。

圖 5-5 按下測光鍵觸發閃光燈進行測光
測光錶上光圈值為F11。

圖 5-4 測光錶請依照拍攝條件設定好後
在主角右臉頰測光。

圖 5-6 在左臉頰按下平均值計算鍵測光
如顯示EV2.0,表示光比為2級。

■ 5-2 左右光

■ 5-2-1 左右前側光

1. 左右前側平均光

分別在主角的兩側約45度位置架設兩支閃光燈（見圖5-7與5-8），其輸出功率相等可獲得光感均勻的影像效果，這種佈光模式對比小，陰影少，適合大多數人像拍攝，屬於一種不具個性的打光方式（見圖5-9）。

2. 左右前側對比光

同上的佈光模式，不過在輸出功率上做調整，將光比調整為相差一級或一級以上，一支燈做為主燈(強光)，另一支燈做為副燈(弱光)，以拍攝效果去做調整，可獲得較為立體的影像。（見圖5-10與5-11）。

圖 5-7

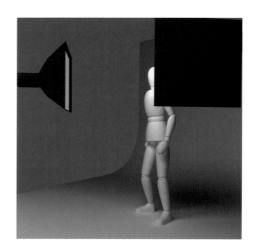

圖 5-8

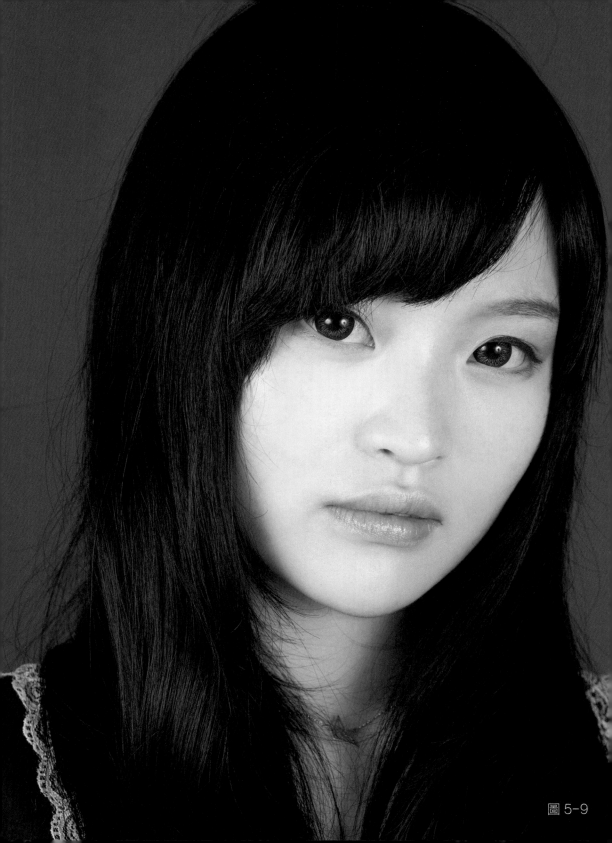

圖 5-9

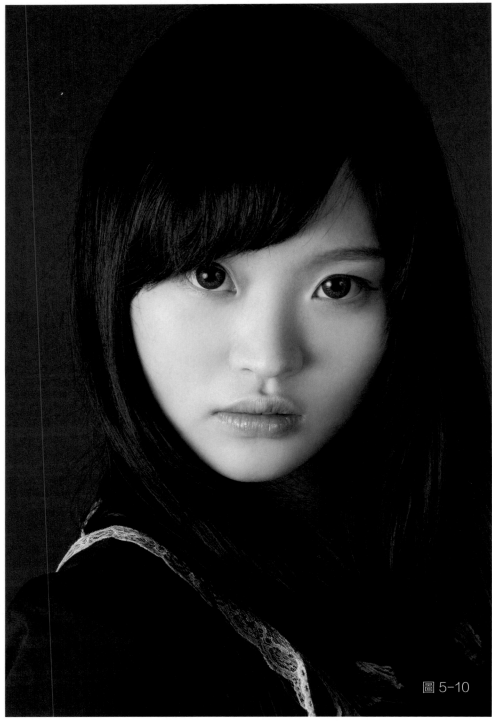

圖 5-10

圖 5-11

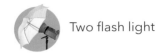

■ 5-2-2 左右側光

1. 左右側平均光

　　分別在主角兩側約90度角位置架設兩支閃光燈（見圖5-12與5-13）其輸出功率相等可獲得光感均勻的影像效果，雖然反差小、陰影少，不過相較於左右前測光在兩側的佈光效果，則更具有個性。（見圖5-14）。

2. 左右側對比光

　　同上的佈光模式，不過在輸出功率上做調整，將光比調整為相差一級或一級以上，讓較強的光做為主燈，較弱的光做為副燈，再依照拍出來的效果做調整，相較於前測光於兩側的佈光效果，其反差更為強烈，而立體感更為鮮明。（見圖5-15與5-16）。

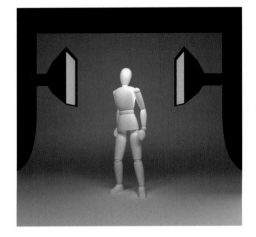

圖 5-12

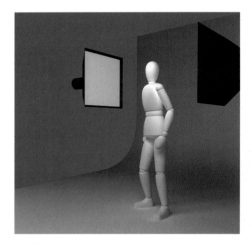

圖 5-13

圖 5-14

 Two flash light

圖 5-15

圖 5-16

■ 5-3 順上下光

1. 順上下平均光

　　分別在主角正面上下位置架設兩支閃光燈（見圖5-17與5-18）即順光高燈位與順光低燈位，其輸出功率相等可獲得光感均勻的影像效果反差小、陰影少，畫面亮麗，亦可稱之為「夾光」，是人像攝影中常見的佈光模式。（見圖5-19）。

2. 順上下對比光

　　同上的佈光模式，不過在輸出功率上做調整，將光比調整為相差一級或一級以上，讓順光高燈位做為主燈，順光低燈位做為副燈，再依造拍攝出來的效果做調整，可獲得較為立體的影像，其反差更為強烈而立體感更為鮮明。（見圖5-20與5-21）。

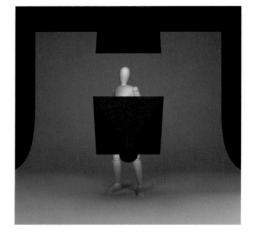

圖 5-17

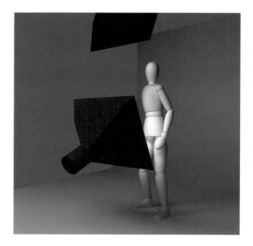

圖 5-18

圖 5-19

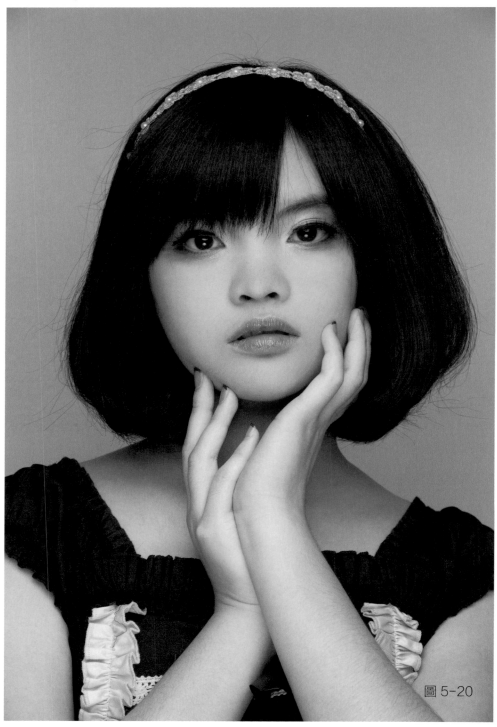

圖 5-20

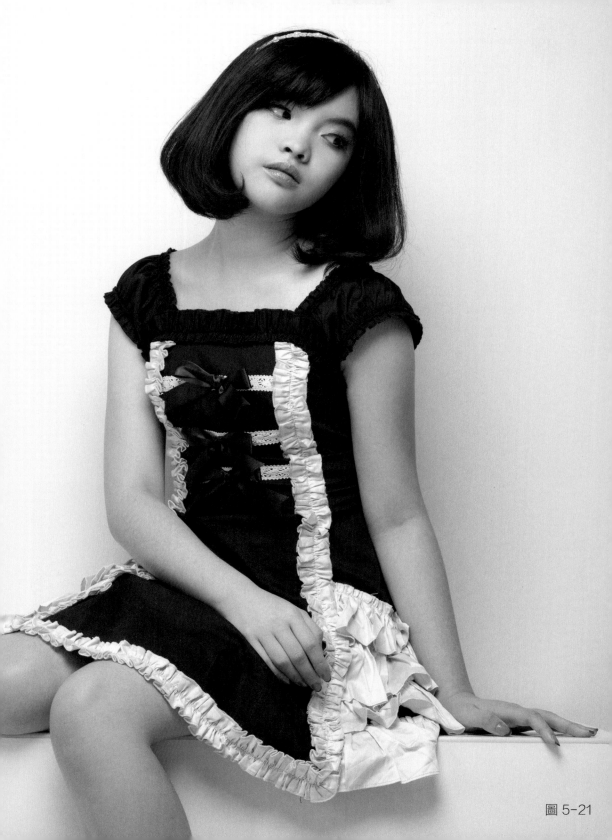

圖 5-21

Two flash light

■ 5-4 順光＋逆光

　　此佈光模式是在主角正前方架設
一支順光高燈位閃光燈做為主燈，
另一支架設在主角背後逆光投射(需
注意藏燈)形成主角的輪廓光（見圖
5-22與5-23），主燈的投射角度
可依照拍攝出來的效果做調整，主
要在打亮主角五官，避免陰影的產
生，如果主角臉頰較為豐勻，則可
將主燈之燈位向兩旁修正，可以讓
主角的臉型獲得修飾，如想降低反
差可在閃光燈的相對位置架設反光
板，讓部分光線反射到主角臉頰，
降低反差，可以讓影像更為亮麗（
見圖5-24、5-25與5-26）。

圖 5-22

圖 5-23

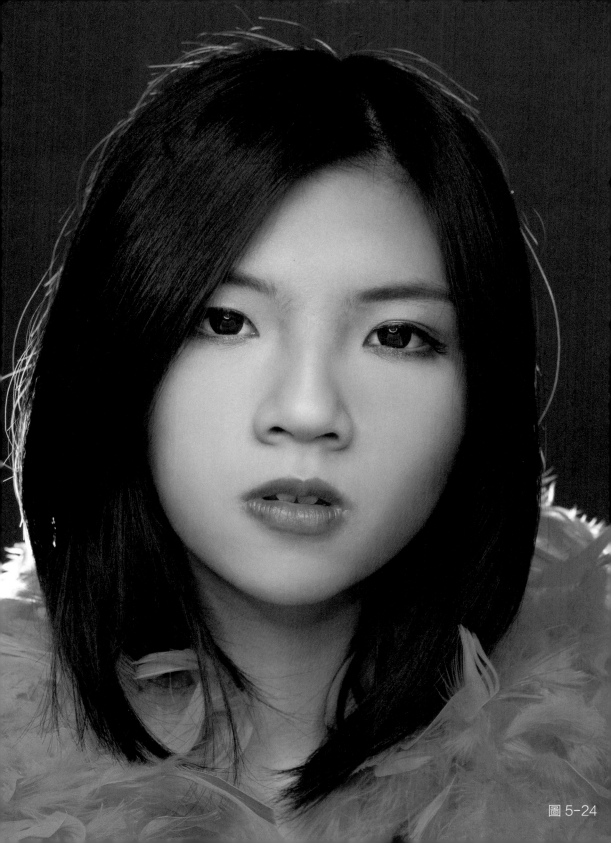

圖 5-24

 Two flash light

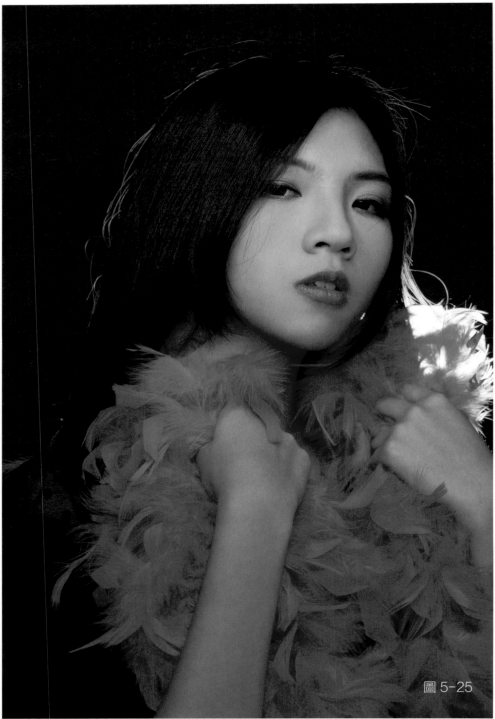

圖 5-25

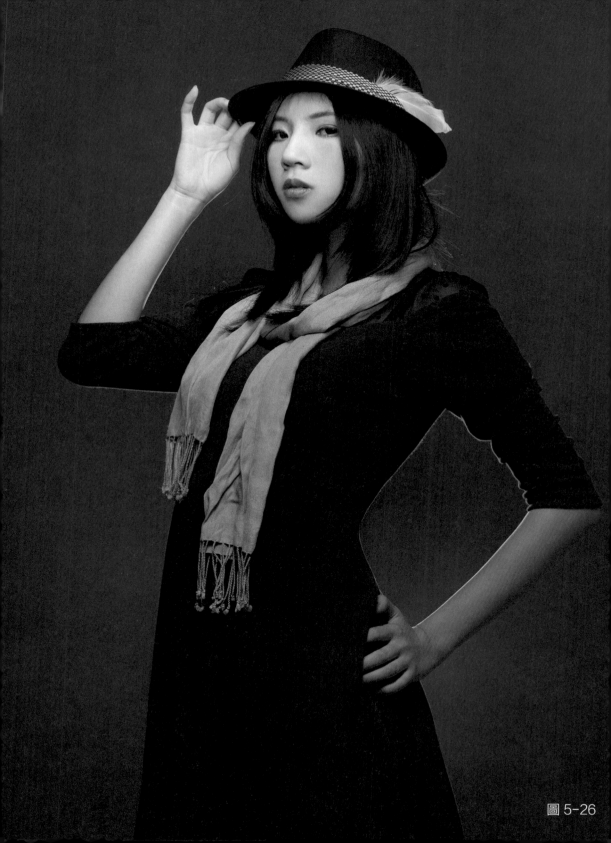

圖 5-26

■ 5-5 順光 + 側逆光

　　此佈光模式是在主角正前方架設
一支順光高燈位閃光燈做為主燈，
另一支架設在主角側後方並朝向主
角投射，可做為髮燈並形成主角的
輪廓光（見圖5-27與5-28），主
燈的投射角度可依照拍攝出來的效
果做調整，主要在打亮主角五官，
避免陰影的產生，如果主角臉頰較
為豐勻，則可將主燈之燈位向兩旁
修正，可以讓主角的臉型獲得改善
如想降低反差可在主燈的相對位置
架設反光板反射部分光線到主角未
受光處，可以讓影像更為亮麗，不
過請注意側逆光的角度避免光線射
入鏡頭形成耀光現象，有必要時可
架設遮光板（見圖5-29、5-30與
5-31）。

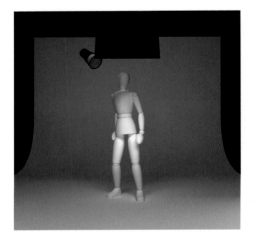

圖 5-27

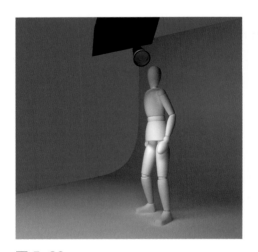

圖 5-28

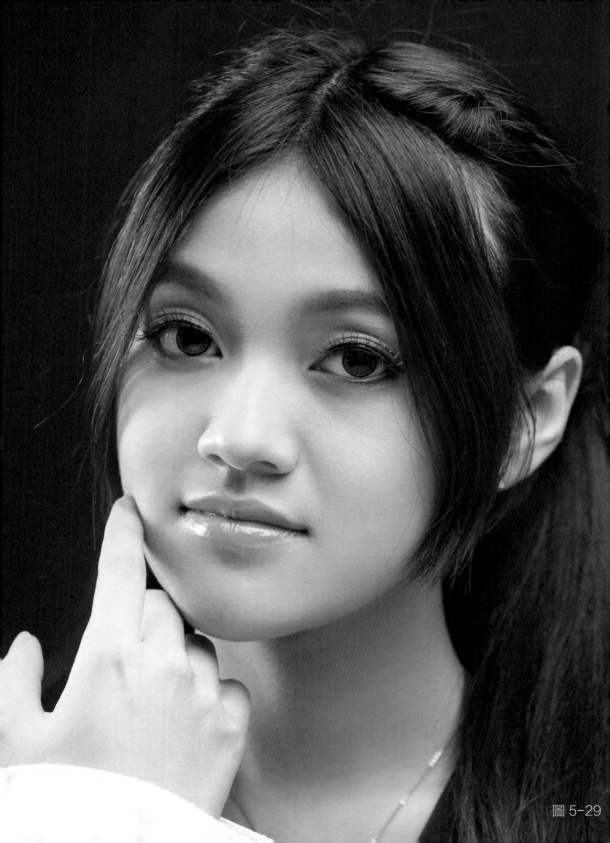

圖 5-29

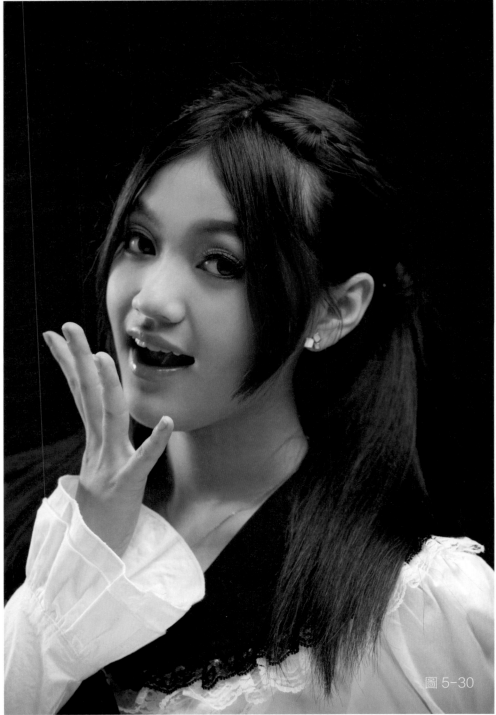

圖 5-30

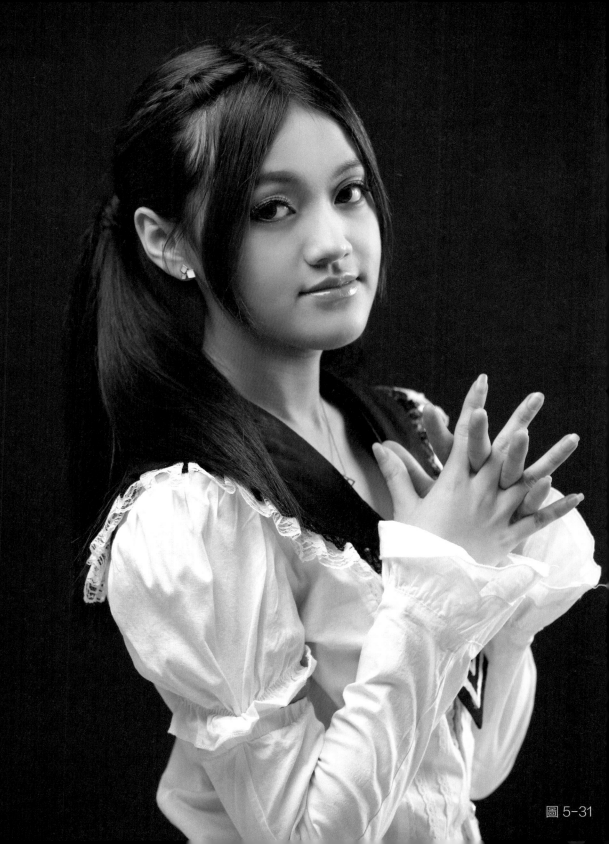

圖 5-31

■ 5-6 前側光 + 側逆光

　　此佈光模式是在主角前方架設一
支前側光高燈位閃光燈做為主燈，
另一支閃燈架設在主角側後方高燈
位投射，做為髮燈並兼具主角的輪
廓光（見圖5-32與5-33），主燈
的投射角度可依照拍攝的想法做調
整，所拍攝出來的影像效果，是主
角臉型立體，再加上側逆光形成的
邊光讓人物更為突顯，也兼具髮燈
的效果，如反差過強可在主燈的相
對位置架設反光板反射部分光線到
主角臉頰未受光處，降低反差，讓
影像更為自然柔順，不過請注意側
逆光的角度，避免光線射入鏡頭形
成耀光現象，有必要時可架設遮光
板，此佈燈方式較順光加側逆光對
比較強且更具個性（見圖5-34、
5-35與5-36）。

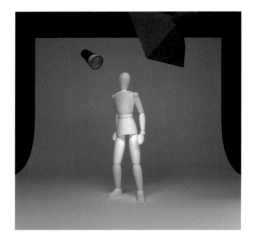

圖 5-32

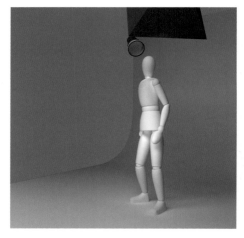

圖 5-33

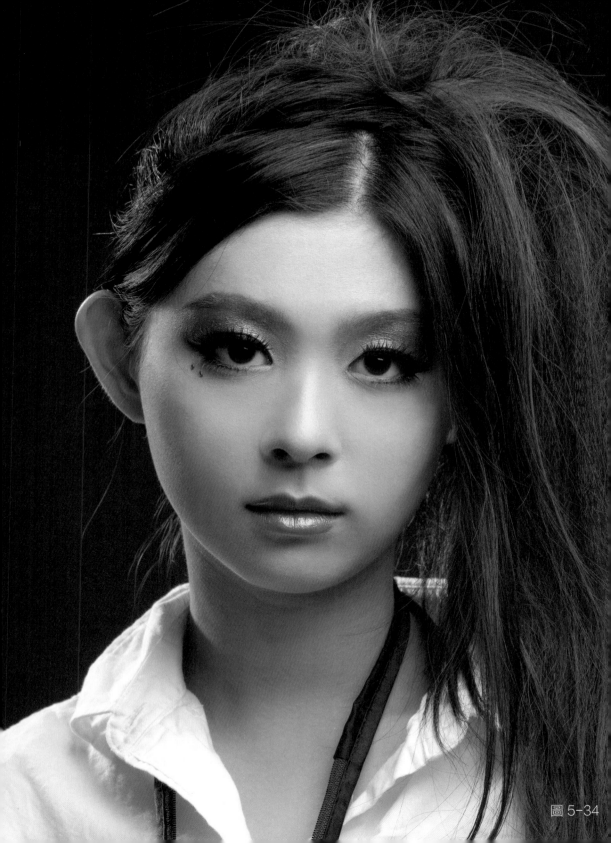

圖 5-34

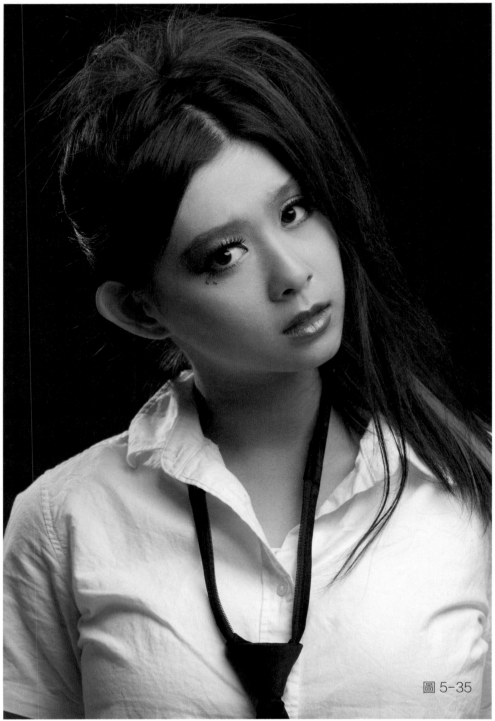

圖 5-35

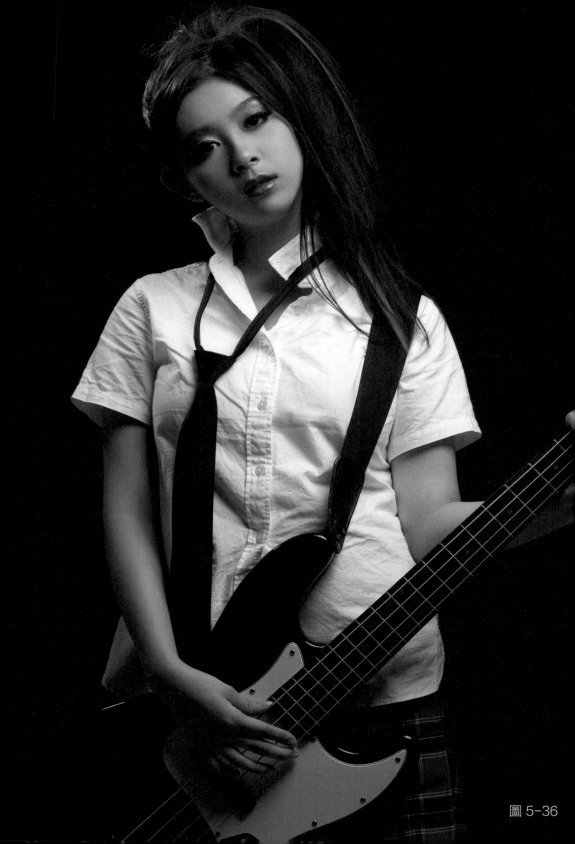

圖 5-36

■ 5-7 前側光＋背景光

　　此佈光模式是在主角前方架設一支前側光高燈位閃光燈做為主燈，另一支閃光燈則架設在主角後方將燈頭朝向背景打光（見圖5-37與5-38），主燈的投射角度可依照拍攝的想法做調整，所拍攝出來的影像效果，是主角臉型立體，如果感覺臉部反差過強，可在主燈的相對位置架設反光板反射部分光線到主角臉頰未受光處，降低反差，讓影像光感更為自然柔順，而背景燈的目的除了打亮背景之外，亦讓主角更為突顯，營造空間感，其背景燈的位置高低與角度，視拍攝效果來調整，亦可加裝蜂巢讓光線控制在特定範圍（見圖5-39、5-40與5-41）。

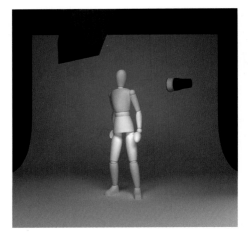

圖 5-37

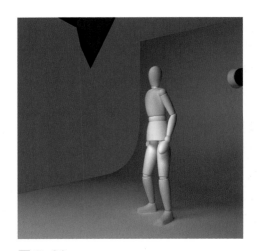

圖 5-38

圖 5-39

圖 5-40

圖 5-41

■ 5-8 前側光＋逆光

　　此佈光模式是在主角前方架設一支前側光高燈位閃光燈做為主燈，另一支架設在主角背後燈頭朝向主角投射(需注意藏燈)形成主角的輪廓光（見圖5-42與5-43），主燈的投射角度可依照拍攝的想法做調整，所拍攝出來的影像效果是主角臉型立體，如臉部反差過強，可在主燈的相對位置架設反光板反射部分光線到主角臉頰未受光處，降低反差，讓影像更為自然柔順，而逆光的應用除了形成主角的輪廓光之外亦可讓主角從背景中脫穎而出，其逆光的位置高低與角度，視拍攝效果來調整，避免光線射入鏡頭形成耀光現象（見圖5-44、5-45與5-46）。

圖 5-42

圖 5-43

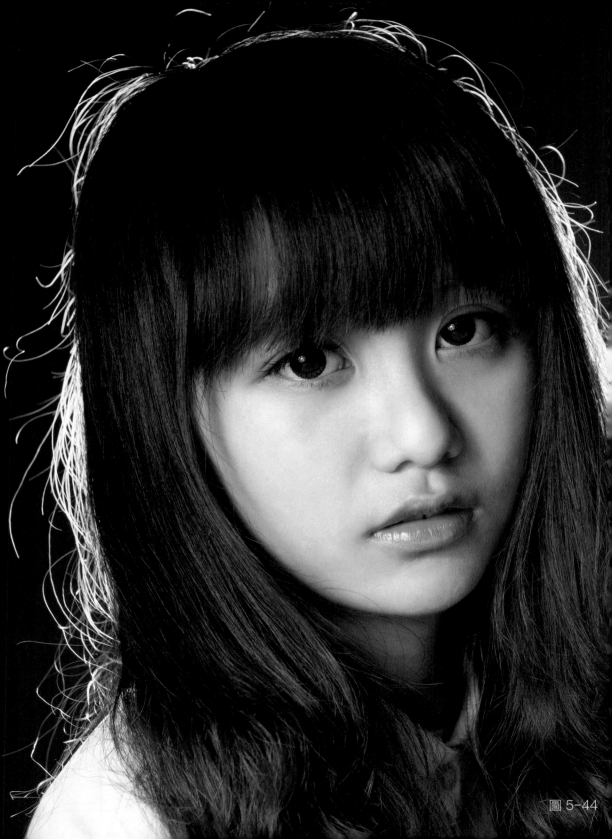

圖 5-44

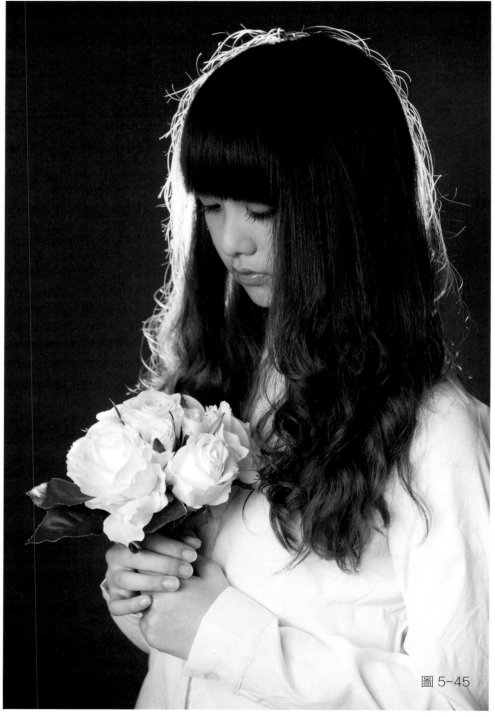

圖 5-45

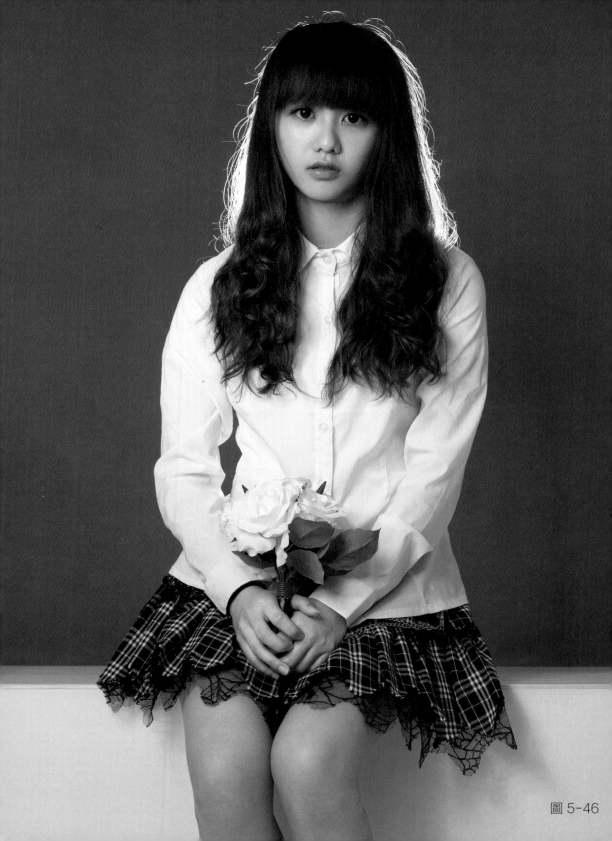

圖 5-46

■ 5-9 前側光+頂光

　　此佈光模式是在主角前方架設一
支前側光平燈位閃光燈做為主燈，
另一支閃燈架設在主角上方燈頭往
下投射（見圖5-47與5-48），主
燈的投射角度可依照拍攝的想法做
調整，所拍攝出來的影像效果是主
角臉型立體，如感覺臉部反差過強
時，可在主燈的相對位置架設反光
板反射部分光線到主角臉頰未受光
處，降低反差，讓影像光感更為自
然柔順，而頂光除了加大照射面積
外，亦可做為髮燈，其在主角臉部
形成的陰影，借由前側光平燈位閃
光燈的主燈投射獲得改善，尤其在
白棚的環境裡可借由光線的漫射打
亮整體氣氛，（見圖5-49、5-50
與5-51）。

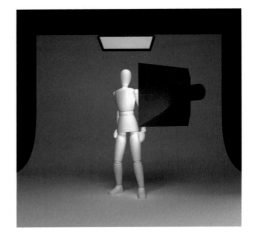

圖 5-47

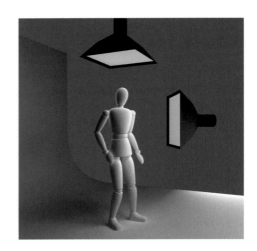

圖 5-48

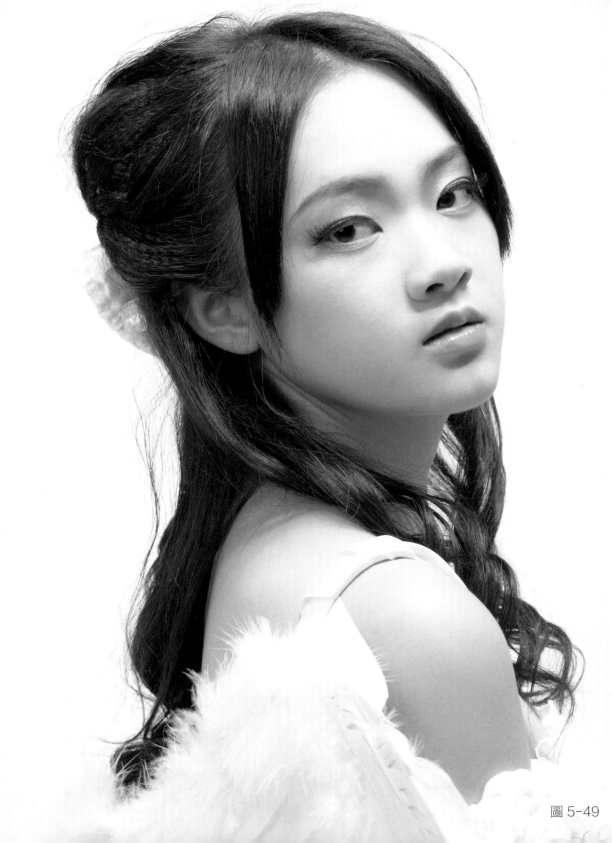

圖 5-49

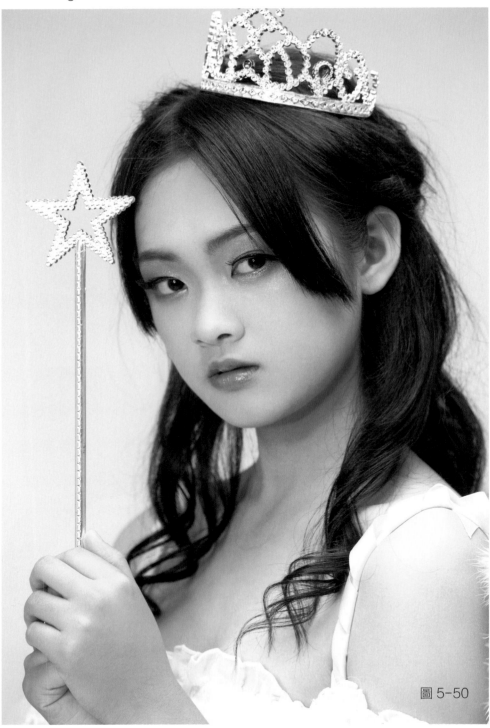

圖 5-50

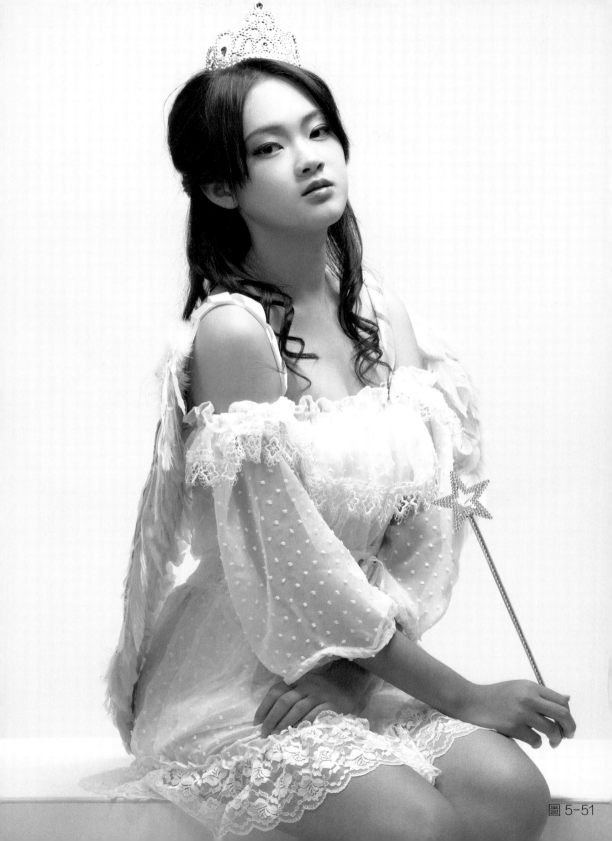

圖 5-51

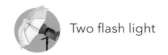

■ 5-10 頂光 + 背景光

　　此佈光模式是在主角正上方架設一盞頂光並將燈頭往下投射做為主燈，另一支閃光燈則架設在主角後方，燈頭朝背景投射（見圖5-52與5-53），主燈的投射角度可依照拍攝的想法做調整而頂光除了加大照射面積外，亦兼具髮燈的作用，所拍攝出來的影像效果會形成臉部明顯的陰影，這時候可在主燈的相對位置架設反光板反射部分光線到主角臉部未受光處，來降低反差讓影像更為柔順自然，其背景光的目的除了打亮背景之外，並可以提升整體氣氛，亦能襯托主角從背景中脫穎而出，如在燈頭前加裝濾色片則能夠營造不同的氛圍（見圖5-54、5-55與5-56）。

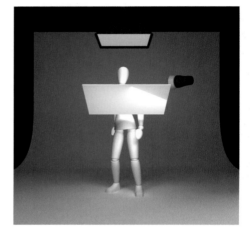

圖 5-52

圖 5-53

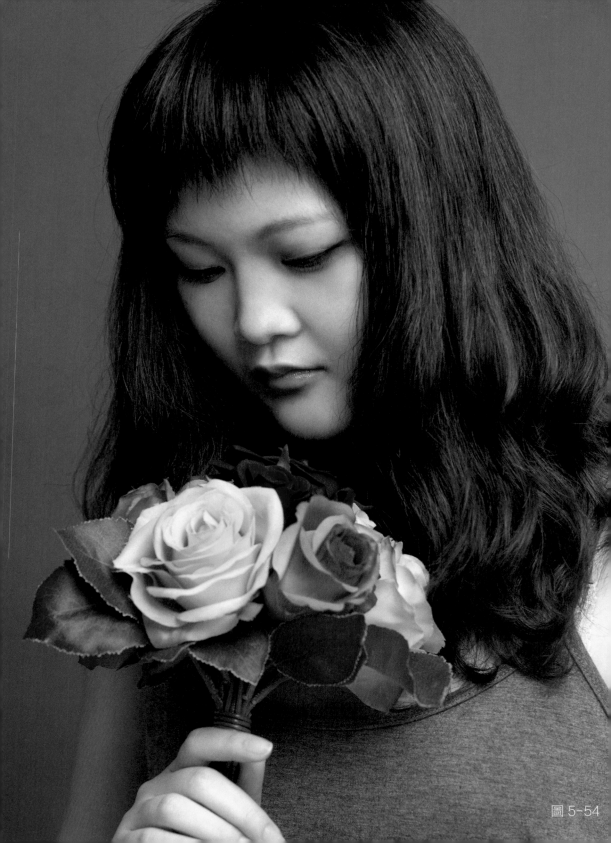
圖 5-54

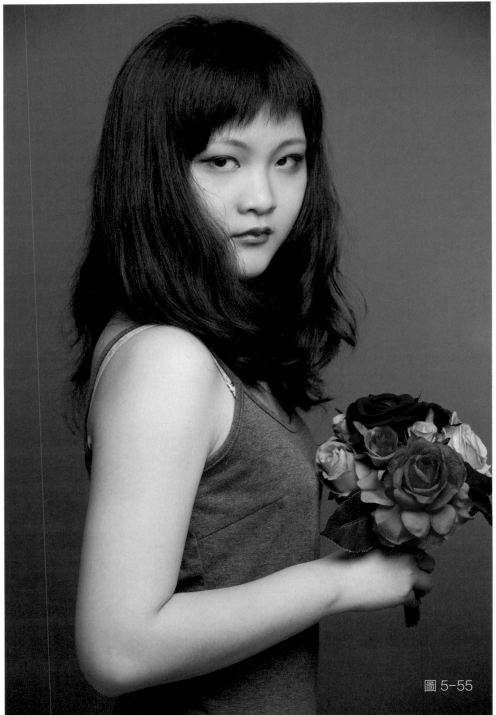

圖 5-55

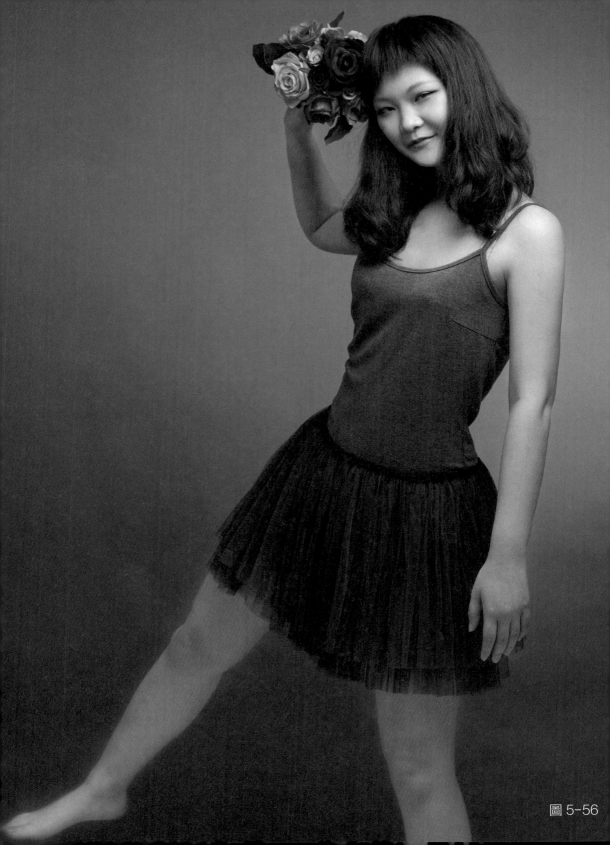

圖 5-56

06 三燈佈光

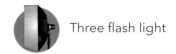
■ 6-1 順光＋左右前側光

　　此佈光模式是在主角正前方架設一支順光高燈位閃光燈做為主燈，另外在主角左前與右前各架設一支前側光平燈位閃燈做為副燈，這三支燈頭都朝向被攝主角（見圖6-1與6-2），而主燈的投射角度可依照拍攝的想法做調整，所拍攝的影像光感均勻、反差小、陰影少而輪廓清晰，如果再調整主燈位置的高低可以獲得不同的拍攝效果，如主角臉部反差過強，可在主燈的相對位置架設反光板反射部分光線到主角臉部，降低反差讓影像更為自然柔順（見圖6-3、6-4與6-5）。

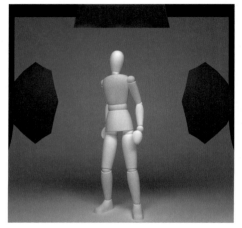

圖 6-1

圖 6-2

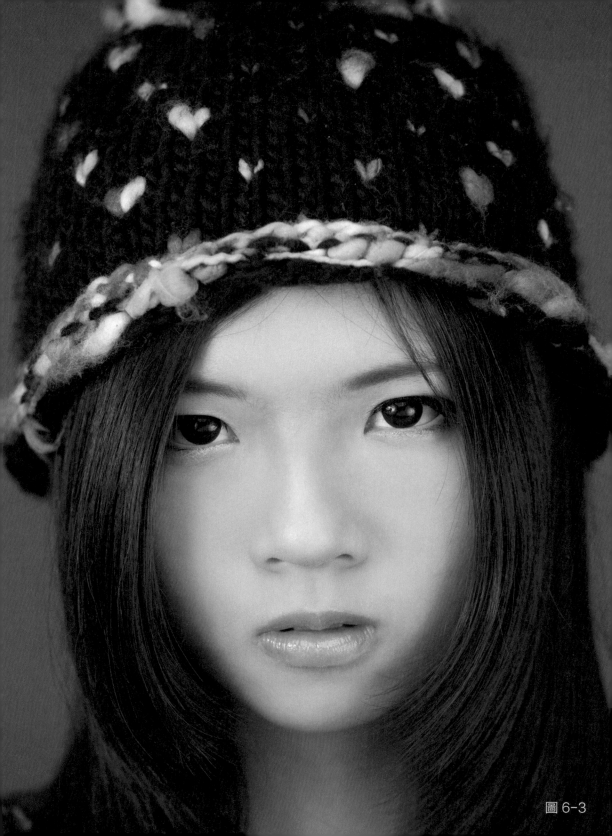

圖 6-3

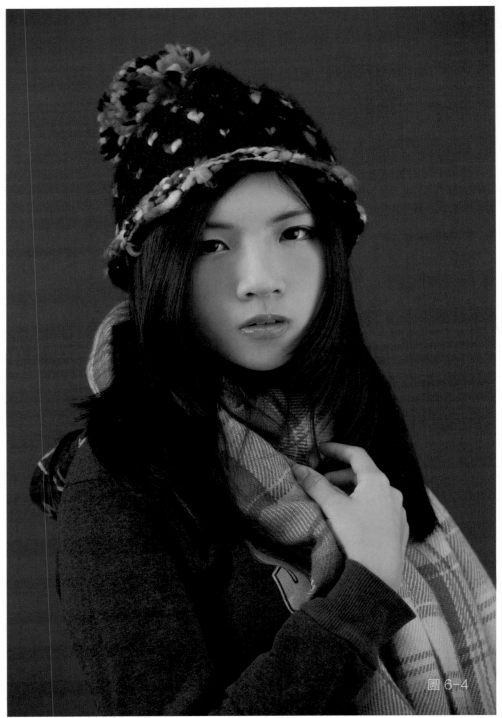

圖 6-4

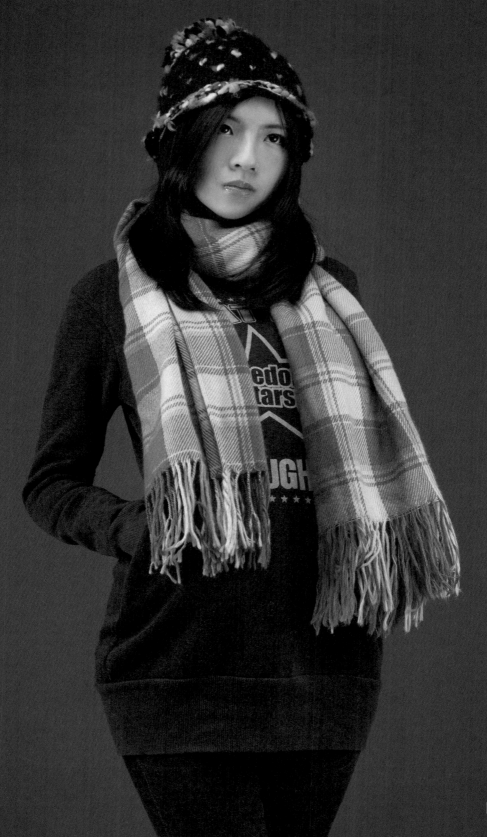

圖 6-5

■ 6-1 頂光＋側逆光＋背景光

　　此佈光模式是在主角正上方架設
一盞頂光做為主燈，另外在主角後
側架設一支側逆光高燈位閃燈做為
副燈，而第三支燈架設在主角的後
方做為背景燈（見圖6-6與6-7），
而主燈的投射角度可依照拍攝的需
求做調整，所拍攝的影像光感均勻
但反差較大，如覺得主角臉部反差
過強，可在主燈的相對位置架設反
光板反射部分光線到主角臉部，降
低反差讓影像更為自然順暢，而側
逆光的作用除形成主角邊光製造空
間感外，亦兼具髮燈的效果，背景
燈位置可依照拍攝效果來調整，如
加裝濾色片，可讓畫面增添戲劇效
果（見圖6-8、6-9與6-10）。

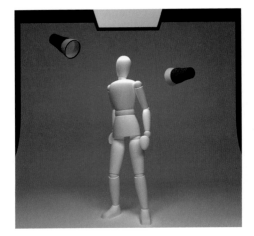

圖 6-6

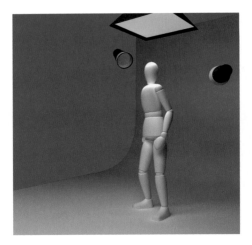

圖 6-7

圖6-8

圖 6-9

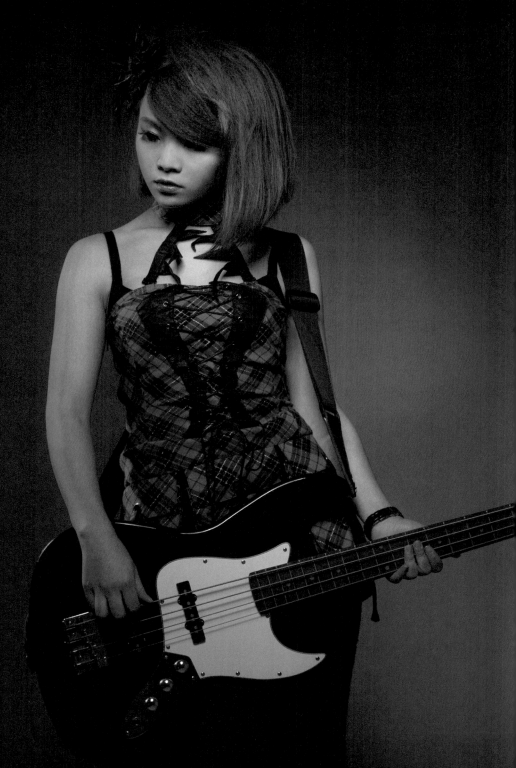

圖 6-10

■ 6-3 順光 + 左右背景光

　　此佈光模式是在主角正前方架設一支順光高燈位閃光燈做為主燈，另外在主角後方兩側分別架設一組高低背景燈（見圖6-11與6-12），而主燈的投射角度可依照拍攝的需求做調整並掌控整體影像氣氛，所拍攝的影像光感均勻反差小，如覺得主角臉部反差過強時，可在主燈的相對位置架設反光板反射部分光線到主角臉部，以降低反差讓影像更為自然順暢，而左右背景光一高一低營造空間感，讓主角從背景中脫穎而出，並營造一種神秘氣息（見圖6-13、6-14與6-15）。

圖 6-11

圖 6-12

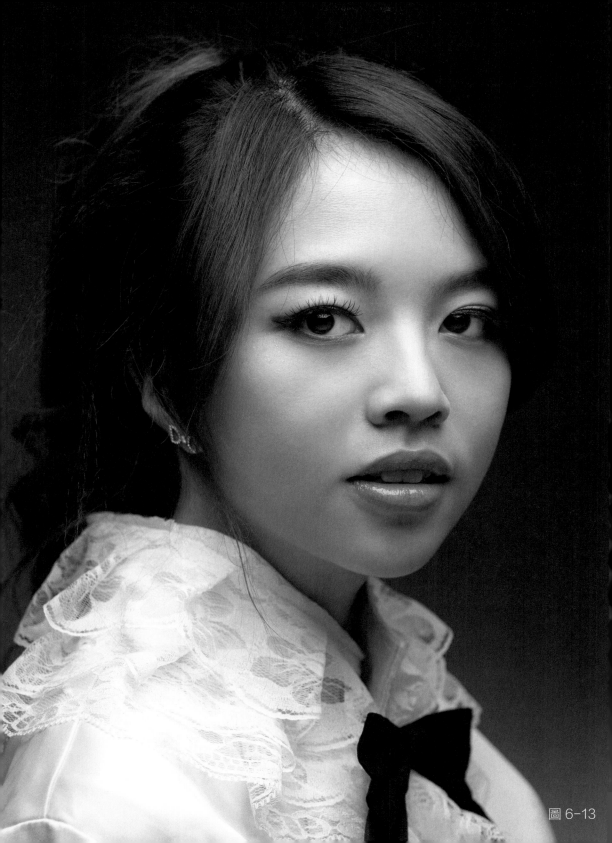

圖 6-13

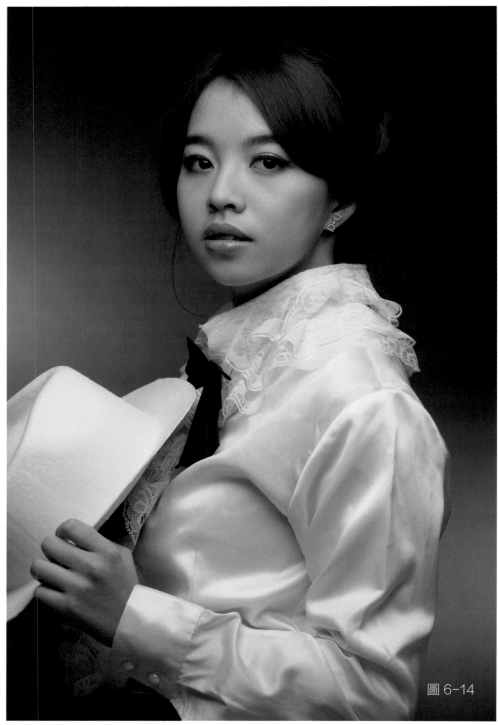

圖 6-14

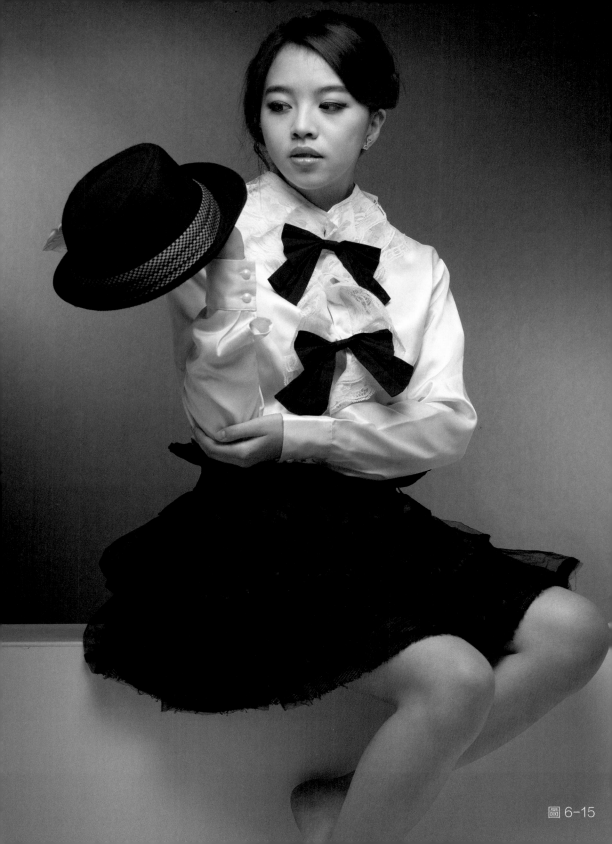

圖 6-15

■ 6-4 順光 + 左右側逆光

　　此佈光模式是在主角正前方架設
一支順光高燈位閃光燈做為主燈，
另外在主角的後方兩側分別架設一
組側逆光做為副燈（見圖6-16與
6-17），而主燈的投射角度可依照
拍攝的需求做調整並掌控整體影像
氣氛，左右側逆光的目的是打亮主
角兩側製造邊光效果，亦可加裝濾
色片以營造一種神秘的氣氛，如覺
得主角臉部反差過強時，可在主燈
的相對位置架設反光板反射部分光
線到主角臉部，以降低反差讓影像
較為自然順暢，不過拍攝男性主角
仍以表現個性適當呈現立體感為優
先（見圖6-18、6-19與6-20）。

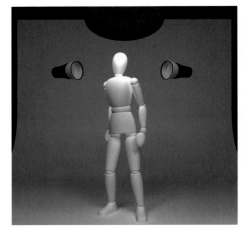

圖 6-16

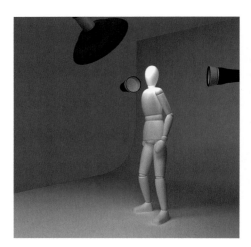

圖 6-17

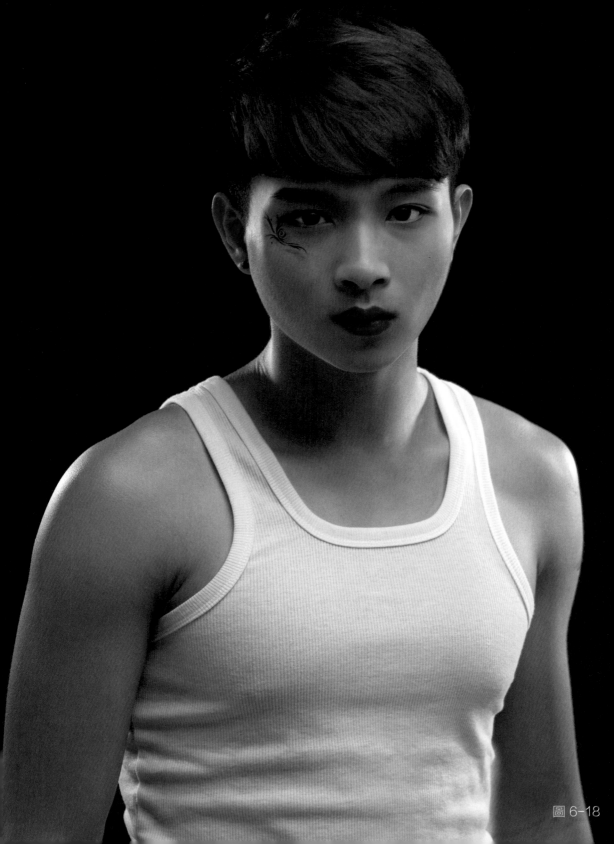

圖 6-18

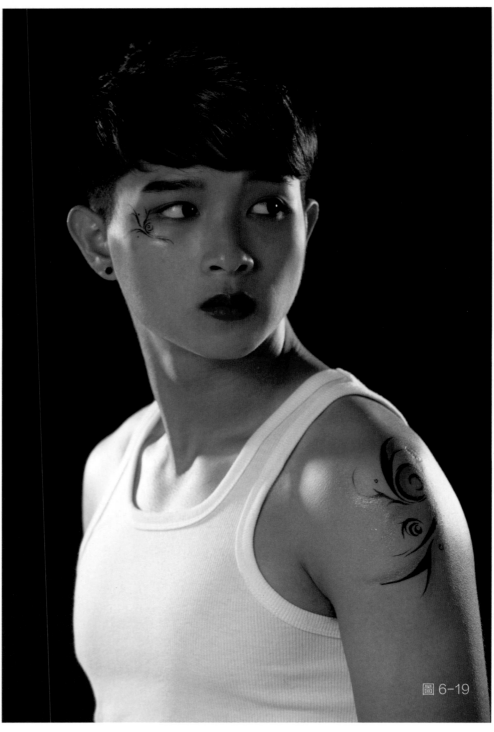

圖 6-19

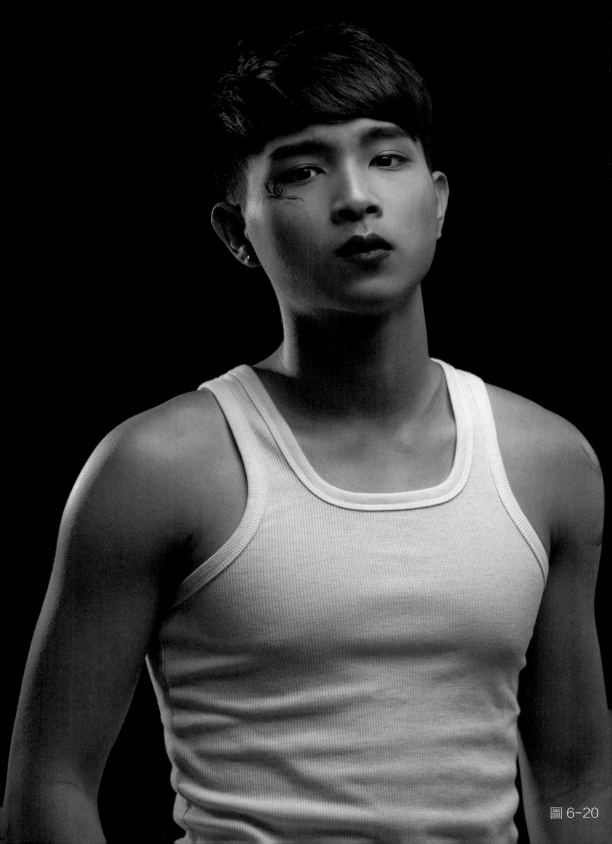

圖 6-20

■ 6-5 順光＋左右側光

　　此佈光模式是在主角正前方架設一支順光高燈位閃光燈做為主燈，另外在主角的兩側分別架設一組側光做為副燈（見圖6-21與6-22）而主燈的投射角度可依照拍攝的需求做調整並以掌控整體影像氣氛為主軸，左右側光目的在營造主角個性，如覺得主角臉部反差過強時，可在主燈的相對位置架設反光板反射部分光線到主角臉部，以降低反差讓影像較為自然順暢，左右側光相對左右側逆光，在光感與反差之間顯得較為溫和，不過依然能呈現畫面中的立體感以及詭譎的氣氛（見圖6-23、6-24與6-25）。

圖 6-21

圖 6-22

圖 6-23

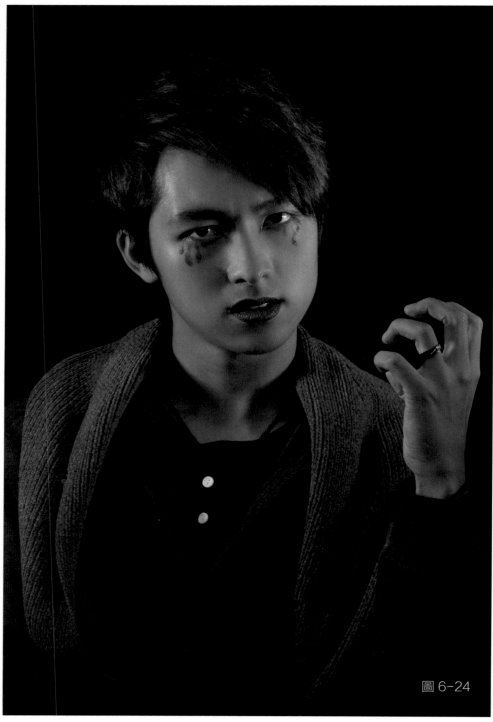

圖 6-24

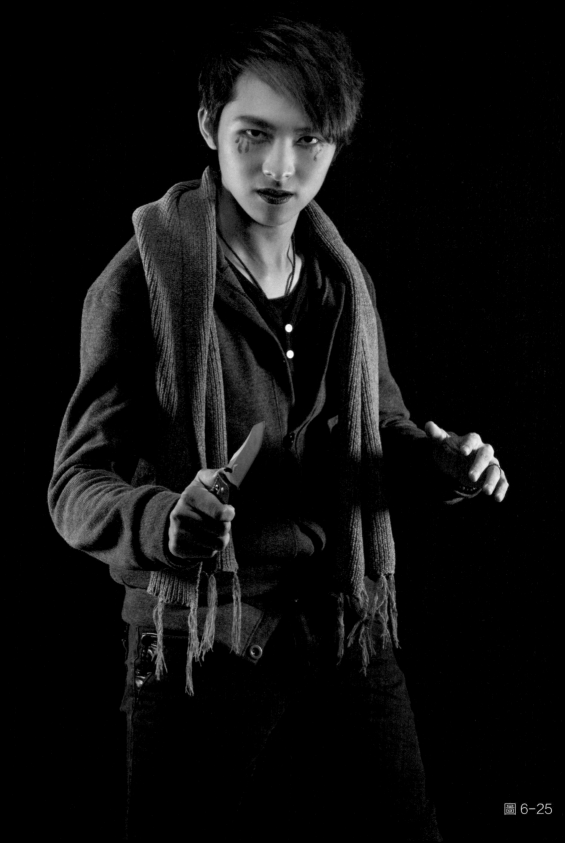

圖 6-25

■ 6-6 左右前側光＋背景光

　　此佈光模式是在主角左右兩側各架設一盞前側光平燈位閃光燈做為主燈與副燈，另外在主角的背面架設一盞背景燈其燈頭朝向背景（見圖6-26與6-27）而主燈與副燈的投射角度可依照拍攝的需求做調整並以掌控整體影像氣氛為主軸，左前側光目的在營造主角個性，如覺得主角臉部反差過強時，可適當調整副燈的出力，以降低反差讓影像較為自然順暢，然而背景光可營造氣氛並且讓主角從背景中脫穎而出製造空間感（見圖6-28、6-29與6-30）。

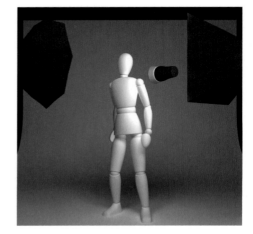

圖 6-26

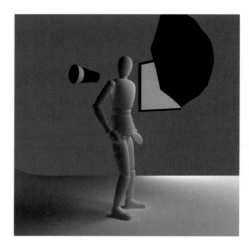

圖 6-27

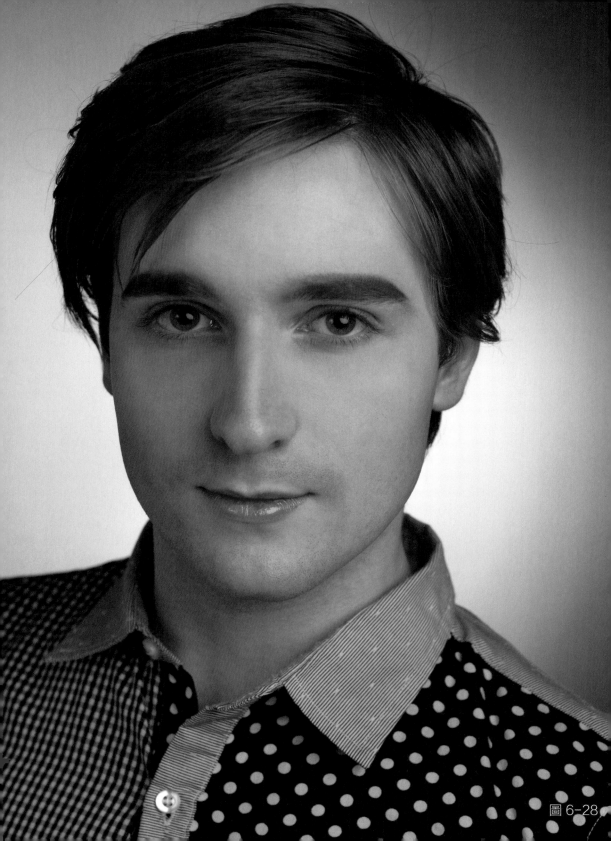

圖 6-28

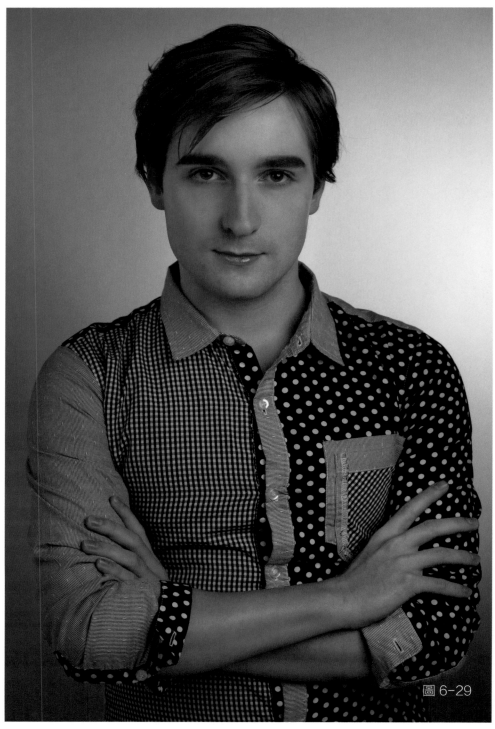

圖 6-29

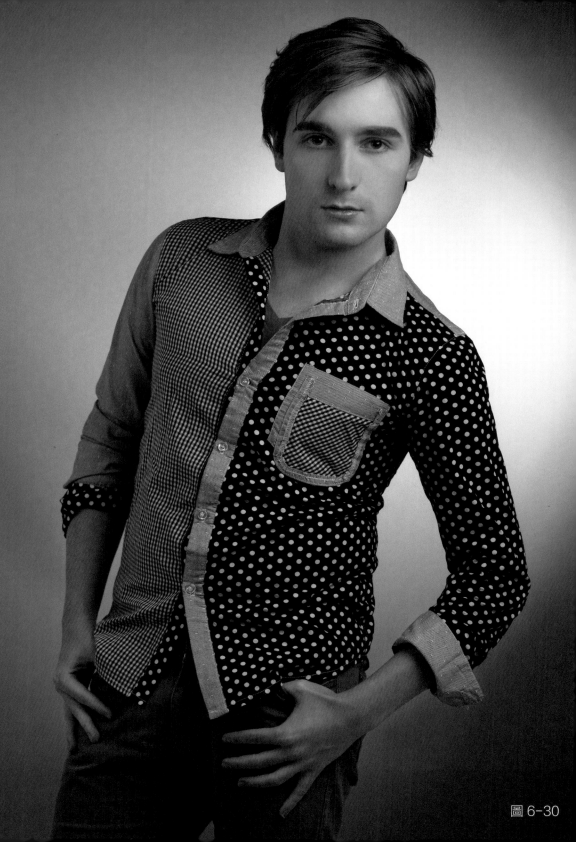

圖 6-30

■ 6-7 左右前側光 + 側逆光

　　此佈光模式是在主角左右兩側各架設一盞前側光平燈位閃光燈做為主燈與副燈,另外在主角的後側架設一盞側逆光高燈位閃光燈,燈頭由上而下朝向主角側後方投射(見圖6-31與6-32)前測光之主燈與副燈的投射角度可依照拍攝的需求做調整並以掌控整體影像氣氛為主軸,左前側光的目的在營造主角個性,如覺得主角臉部反差過強時可適當調整副燈的出力,以降低反差讓影像較為自然順暢,然而側逆光除了打亮主角邊光之外,亦兼具有髮燈的效果,如加裝濾色片則可營造一種神秘氣氛,增添畫面的戲劇性(見圖6-33、6-34與6-35)。

圖 6-31

圖 6-32

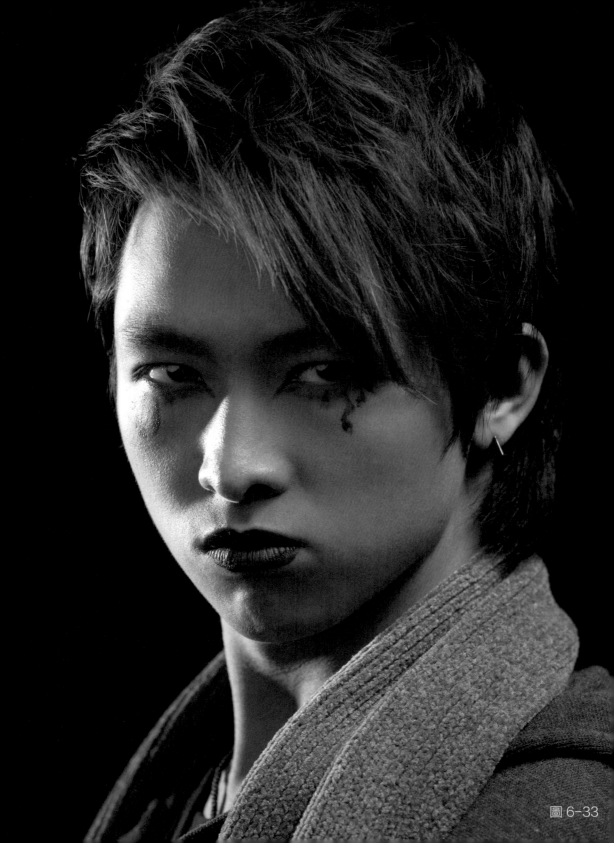

圖 6-33

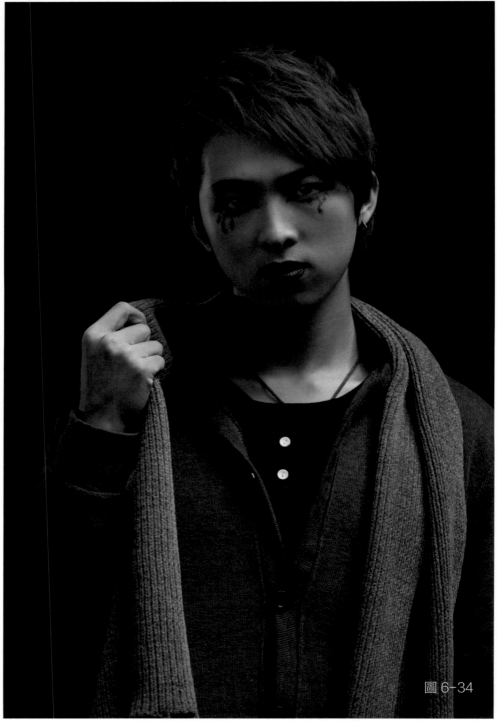

圖 6-34

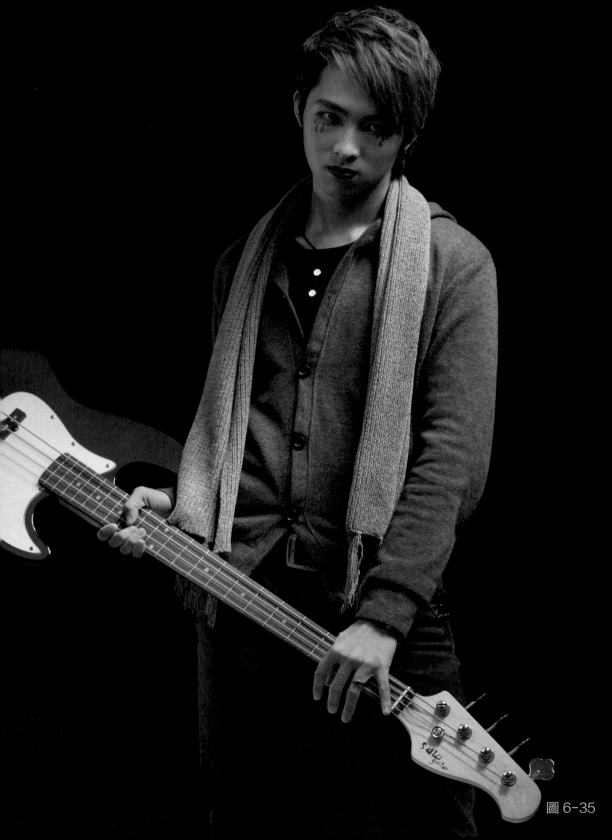

圖 6-35

■ 6-8 左右前側光＋背景光＋反光板

　　此佈光模式是在主角左右兩側各
架設一盞前側光高燈位閃光燈做為
主燈與副燈，另外在主角的後方架
設一盞閃光燈其燈頭朝向背景（見
圖6-36與6-37）而主燈與副燈的
投射角度與出力可依照拍攝的需求
做調整並以掌控整體影像氣氛為主
軸，與6-6最大的差異，除了控光
器材的差異外，另外在主角左側架
設落地型大反光板，使光線反射，
讓全身獲得適當補光，然而背景光
的應用可營造氣氛並且讓主角從背
景中脫穎而出製造空間感（見圖
6-38、6-39與6-40）。

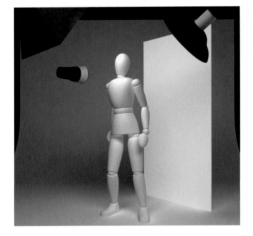

圖 6-36

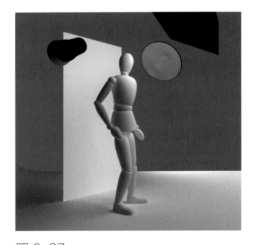

圖 6-37

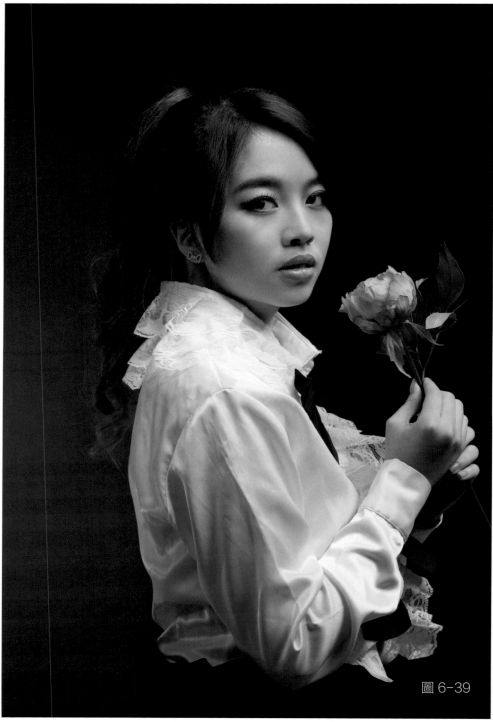

圖 6-39

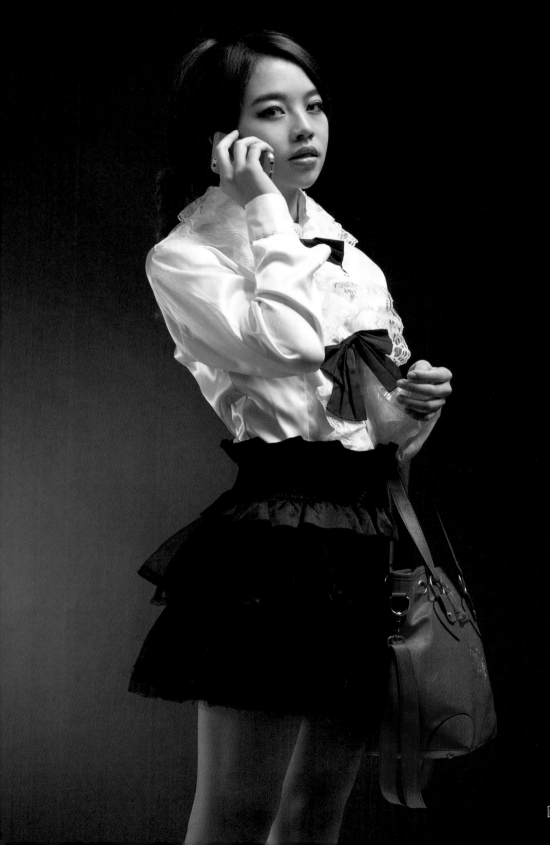

圖 6-40

■ 6-9 前側光 + 側逆光 + 背景光

　　此佈光模式是在主角左前方架設
一盞前側光高燈位閃燈做為主燈，
另外在主角的側後方架設一盞側逆
光做為副燈，第三盞閃光燈則架設
在主角後方其燈頭朝向背景（見圖
6-41與6-42）而主燈的投射角度
與出力可依照拍攝的需求做調整並
以掌控整體影像氣氛為主軸，側逆
光高燈位除了打亮主角邊光之外，
亦兼具有髮燈的效果光，然而背景
光的應用，可營造氣氛並且讓主角
從背景中脫穎而出製造空間感，或
加裝濾色片呈現不同的氛圍（見圖
6-43、6-44與6-45）。

圖 6-41

圖 6-42

圖 6-43

圖 6-44

圖 6-45

■ 6-10 順光＋底光＋背景光

　　此佈光模式是在主角正上方架設一盞順光高燈位閃燈做為主燈，另外在主角的正下方架設一盞順光低光位做為副燈，第三盞閃光燈則架設在主角後方其燈頭朝向背景（見圖6-46與6-47）而主燈的投射角度與出力可依照拍攝的需求做調整並以掌控整體影像氣氛為主軸，順光低燈位與主燈配合具有上下夾光的效果，讓主角受光均勻呈現一種亮麗氣息，然而背景光的應用可營造氣氛並且讓主角從背景中脫穎而出製造空間感或加裝濾色片呈現不同的氛圍（見圖6-48、6-49與6-50）。

圖 6-46

圖 6-47

圖 6-48

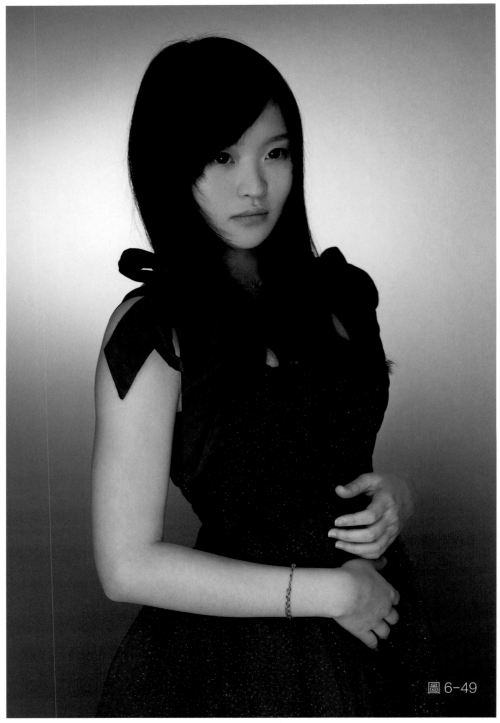

圖 6-49

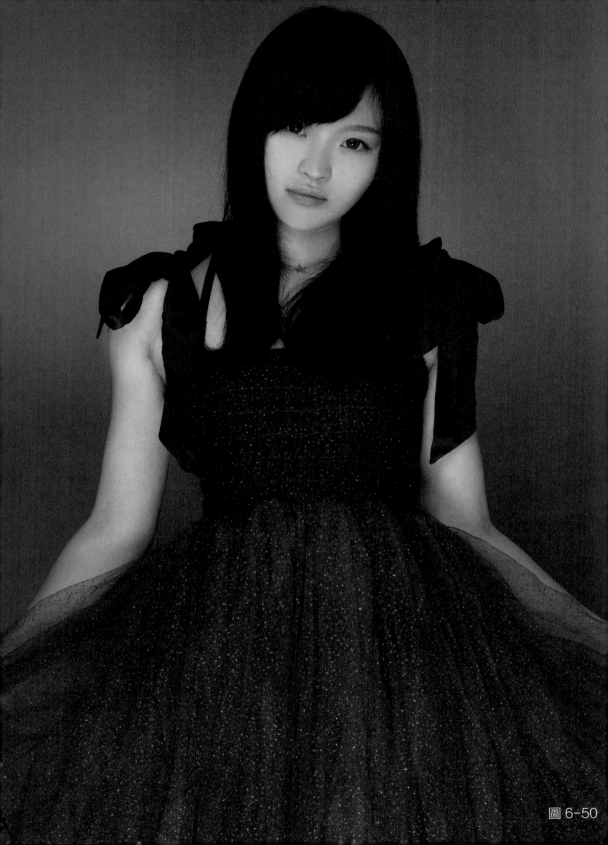

圖 6-50

■ 6-11 順光＋側逆光＋背景光

　　此佈光模式是在主角正前方架設一盞順光高燈位閃燈做為主燈，另外在主角的側後方架設一盞側逆光高燈位做為副燈，第三盞閃光燈則架設在主角後方其燈頭朝向背景（見圖6-51與6-52）而主燈的投射角度與出力可依照拍攝的需求做調整並以掌控整體影像氣氛為主軸，所拍攝的畫面光感均勻且反差較小側逆光高燈位除了打亮主角製造邊光之外，亦兼具有髮燈的效果，其整體表現以強化主角個性並傳達一種視覺美感為主，然而背景光的應用可營造氣氛並且讓主角與背景保持距離製造空氣感或加裝濾色片呈現不同的氛圍（見圖6-53、6-54與6-55）。

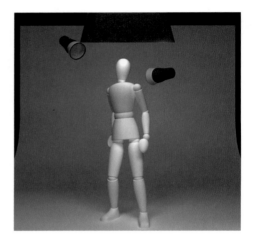

圖 6-51

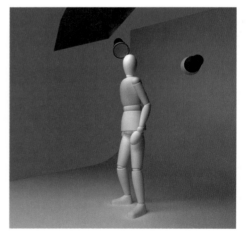

圖 6-52

圖 6-53

Three flash light

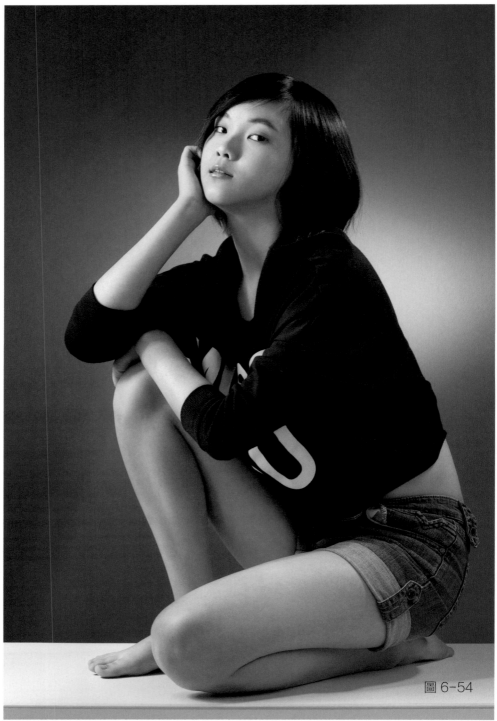

圖 6-54

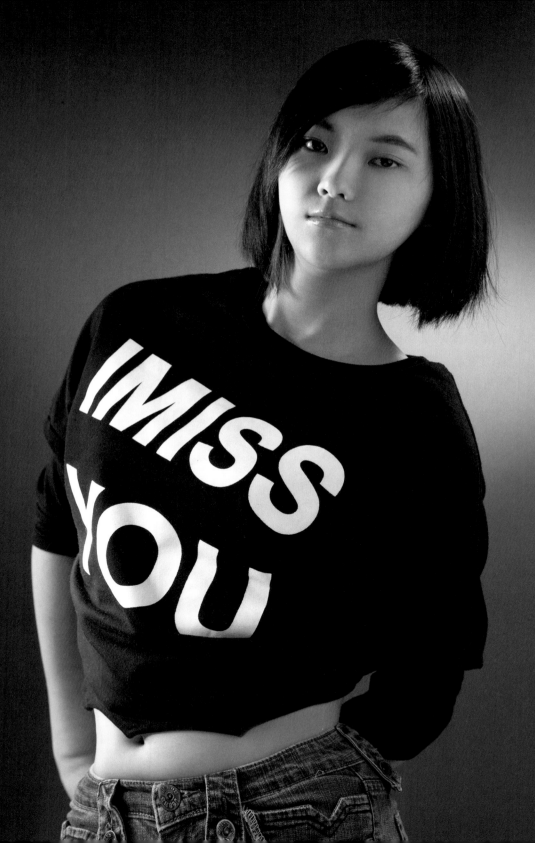

圖 6-55

■ 6-12 頂光＋側光＋逆光

　　此佈光模式是在主角正上方架設一盞頂光燈位的閃光燈做為主燈，另外在主角的側面架設一盞側光平燈位閃燈做為副燈，第三盞閃光燈則架設在主角正後方其燈頭朝向主角，但需注意藏燈（見圖6-56與6-57），而主燈的投射角度與出力可依照拍攝的需求做調整並以掌控整體影像氣氛為主軸，其主燈大面積的投射，除了打亮主角外亦兼具髮燈的作用，側光平燈位主要為了增加對比與立體感，並柔化頂光所造成臉部的陰影，然而逆光的應用可營造氣氛並且讓主角從背景中脫穎而出製造空間感或加裝濾色片呈現不同的氛圍（見圖6-58、6-59與6-60）。

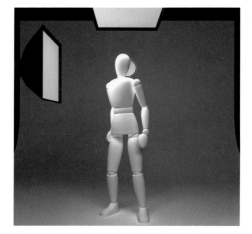

圖 6-56

圖 6-57

圖 6-58

圖 6-59

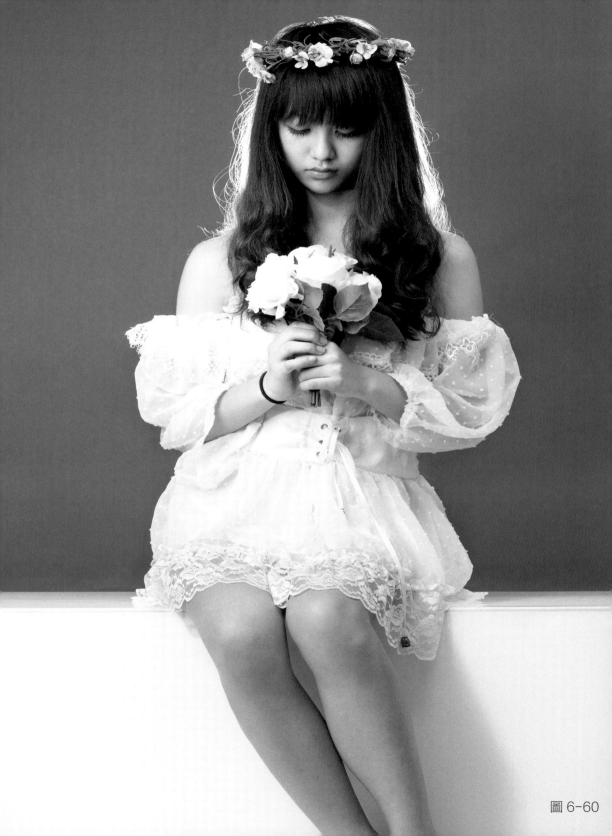

圖 6-60

07 四燈佈光

■ 7-1 左右前側光 + 左右背景光

　　此佈光模式是在主角前方兩側各架設一盞前側光平燈位閃光燈做為主副燈，主燈略高，另外在主角的後方分別在兩側架設一盞背景光，其燈頭均朝向背景投射（見圖7-1與7-2），而主副燈的投射角度與出力可依照拍攝的需求做調整並以掌控整體影像氣氛為主軸，如感覺主角臉部對比過強，可試著調整副燈出力降低反差，讓光感更為自然順暢，而位於兩側的背景光除了打亮背景的功能之外，亦能營造一種空氣感，如果在燈頭前加裝濾色片，可控制背景的色彩，使用兩種色光的混合則會呈現不同的氛圍，讀者可以反覆練習嘗試不同的組合（見圖7-3、7-4與7-5）。

圖 7-1

圖 7-2

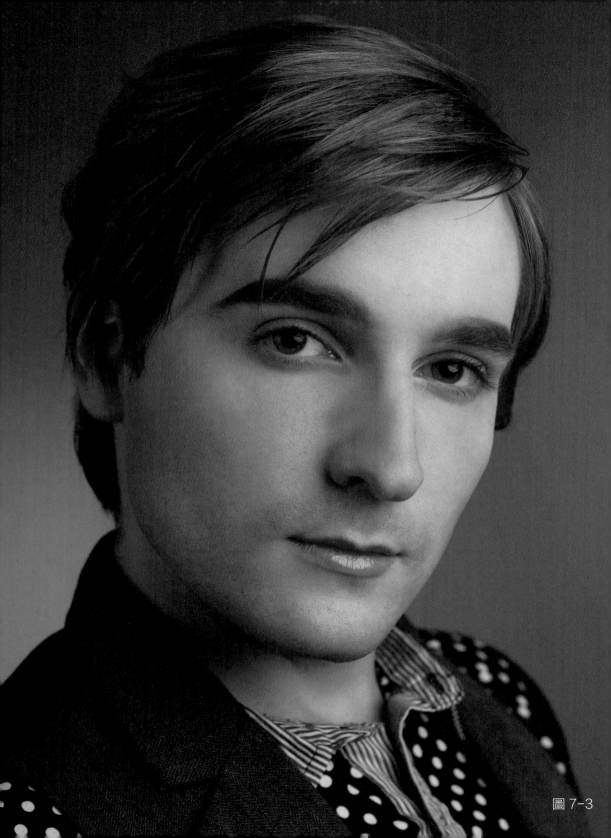

圖 7-3

 Four flash light

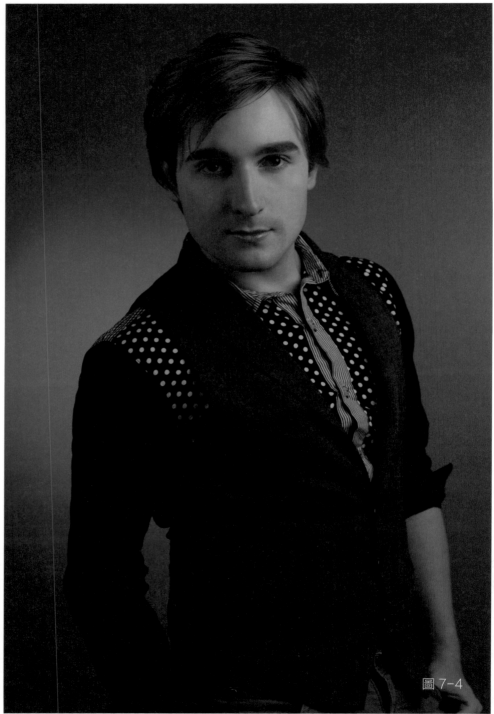

圖 7-4

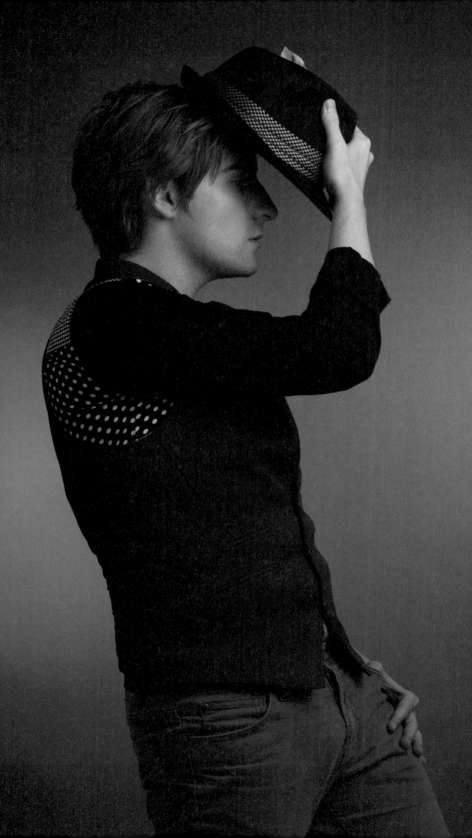

圖 7-5

■ 7-2 左右前側光＋側光＋背景光

　　此佈光模式是在主角前方兩側各架設一盞前側光平燈位閃光燈做為主燈，而另一盞前側光高燈位閃光燈則做為副燈，並在主角的左側邊架設一盞側光做為第二支副燈加強輪廓與邊線，第四支閃燈架設在主角後放，其燈頭朝向背景投射（見圖7-6與7-7），而主副燈的投射角度與出力可依照拍攝的需求做調整並以掌控整體影像氣氛為主軸，並呈現一種剛中帶柔的光感，如感覺主角臉部對比過強，可試著調整副燈出力降低反差，讓光感更為協調自然，而位於後方的背景光除了打亮背景的功能之外，亦能營造一種空間感，如果在燈頭前加裝濾色片可控制背景的色彩，呈現不同的氛圍（見圖7-8、7-9與7-10）。

圖 7-6

圖 7-7

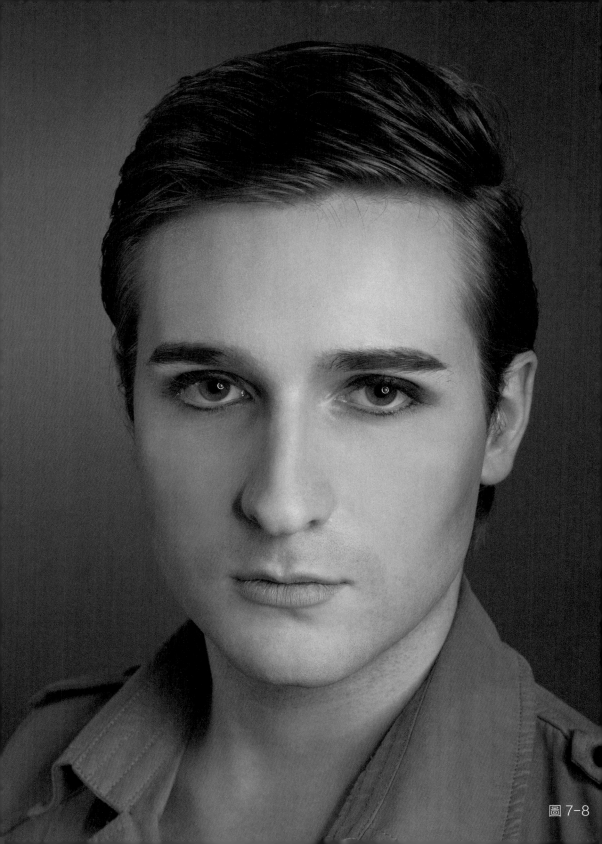

圖 7-8

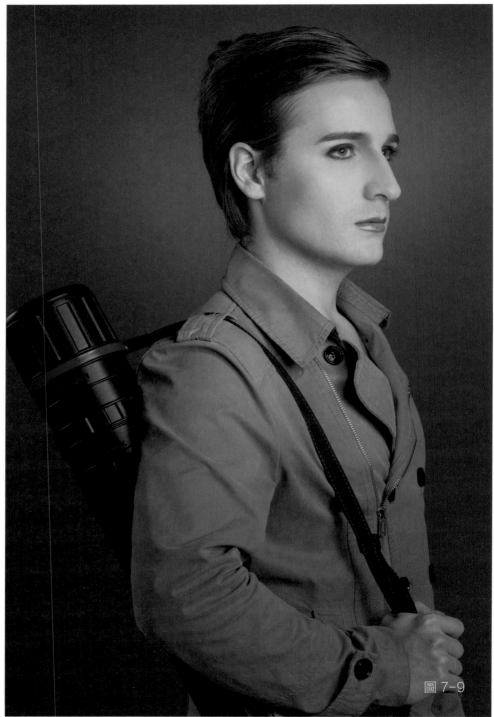

图 7-9

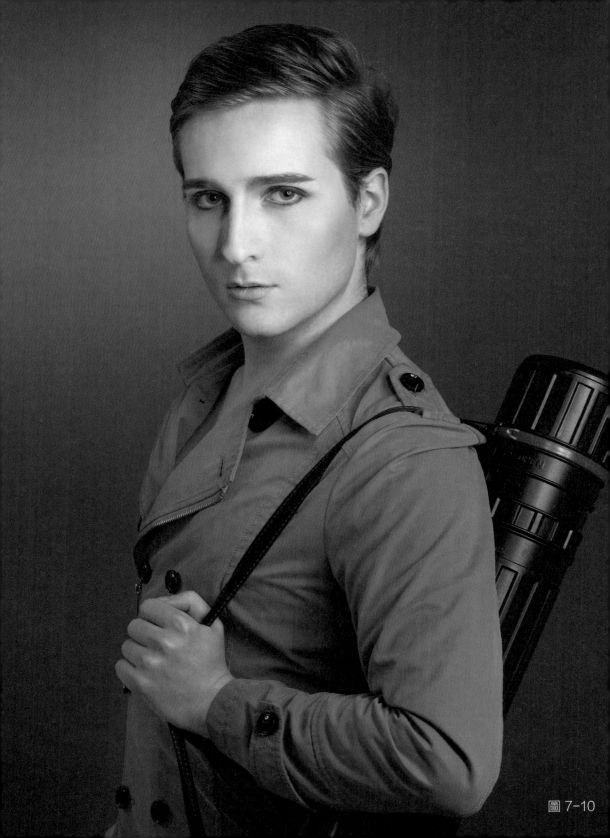

圖 7-10

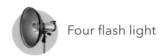

■ 7-3 左右前側光 + 左右背景光 + 反光板

此佈光模式是在主角前方兩側各架設一盞前側光平燈位閃光燈做為主燈，而另一盞前側光高燈位閃光燈則做為副燈，並使用兩片大型反光板置放在主角兩邊，另外在主角的後方兩側分別架設一盞閃光燈，其燈頭均朝向背景投射（見圖7-11與7-12），而主副燈的投射角度與出力可依照拍攝的需求做調整並以掌控整體影像氣氛為主軸，如感覺主角臉部對比過強，可試著調整副燈出力降低反差，讓光感更為協調自然，兩片大型反光板將主副燈投射的光線反射部分到主角身上製造光線繞射的現象，而位於兩側的背景光除了打亮背景的功能之外，亦能營造一種空氣感，如果在燈頭前加裝濾色片，可控制背景的色彩營造不同的氛圍（見圖7-13、7-14與7-15）。

圖 7-11

圖 7-12

圖 7-13

 Four flash light

图 7-14

圖 7-15

■ 7-4 左右前側光 + 側光 + 背景光 + 反光板

　　此佈光模式與7-2相同，是在主
角前方兩側各架設一盞前側光平燈
位閃光燈做為主燈與副燈，將副燈
改為八角罩，另一支為側光高燈位
閃光燈做為第二盞副燈，第四盞閃
光燈架設在主角的後方，其燈頭則
朝向背景投射（見圖7-16與7-17）
而主燈和副燈的投射角度與出力可
依照拍攝的需求做調整並以掌控整
體影像氣氛為主軸，如感覺主角臉
部對比過強，可試著調整副燈出力
降低反差，讓光感更為協調自然，
而側光的應用是增加主角的立體感
並在相對位置架設一片大型落地反
光板來控制整體亮度，位於後方的
背景光除了打亮背景的功能之外，
亦能營造一種空間感，如果在燈頭
前加裝濾色片，可控制背景的色彩
營造不同的氛圍（見圖7-18、7-19
與7-20）。

圖 7-16

圖 7-17

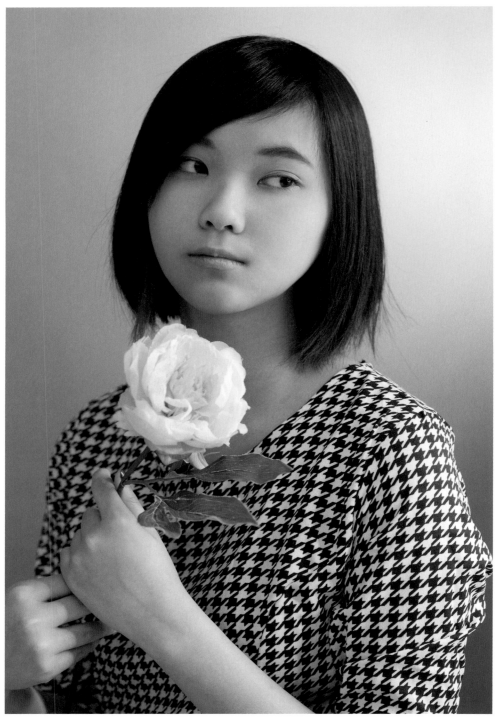

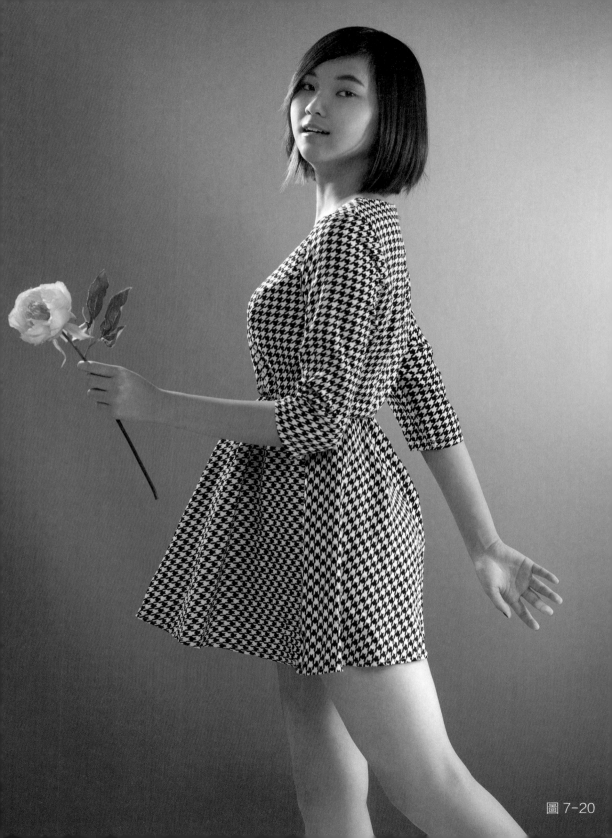

圖 7-20

■ 7-5 順光 + 左右側光 + 逆光

此佈光模式是在主角正前方架設一盞順光高燈位閃光燈做為主燈，而另外二盞則分別架設在主角兩側為側光平燈位閃光燈做為副燈並使用兩片大型反光板置放在兩旁，注意側光燈頭朝向反光板，另外在主角的後方架設一盞閃光燈其燈頭朝向主角投射（見圖7-21與7-22）其主副燈的投射角度與出力可依照拍攝的需求做調整並以掌控整體影像氣氛為主軸，如感覺主角臉部對比過強，可試著調整副燈出力降低反差，讓光感更為協調自然，兩片大型反光板將兩盞副燈投射的光線反射到主角身上製造明亮而均勻的柔順光感，而位於主角後方的逆光可調整距離位置與出力，亦可讓部分光線顯露出來，刻意製造一種耀光的效果，營造不同的氛圍（見圖7-23、7-24與7-25）。

圖 7-21

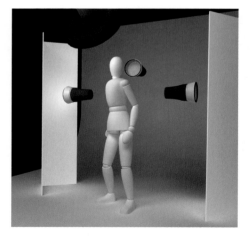

圖 7-22

圖 7-23

圖 7-24

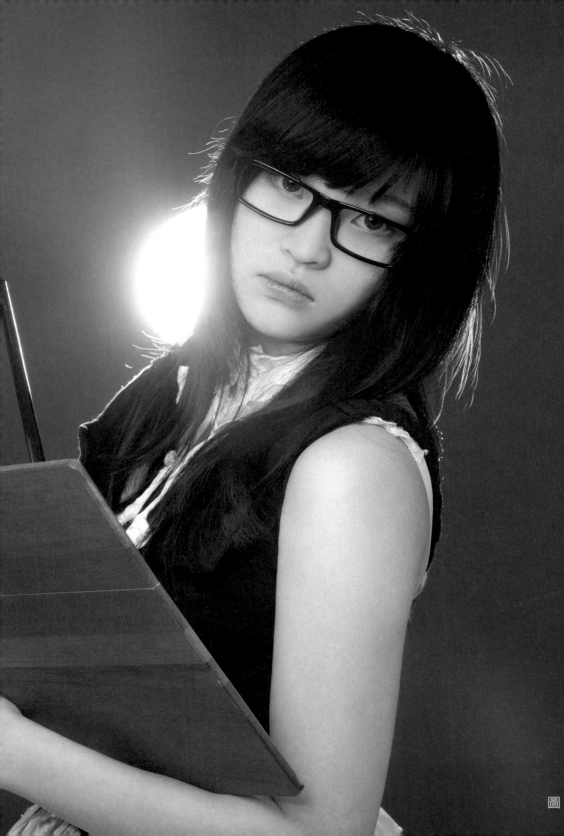

圖 7-25

■ 7-6 順光＋前側光＋側逆光＋背景光

　　此佈光模式是在主角正前方架設順光高燈位閃光燈做為主燈，在左前側架設一盞前側光平燈位閃光燈做為副燈，第三盞架設在主角右後方側逆光高燈位閃光燈做為副燈，第四支燈架設在主角的後方，其燈頭朝向背景投射（見圖7-26與7-27），而主副燈的投射角度與出力可依照拍攝的需求做調整並以掌控整體影像氣氛為主軸，如感覺主角臉部對比過強，可試著調整副燈出力降低反差，讓光感更為協調自然，側逆光主要做為髮燈之外亦兼具有邊光的功能，而位於後方的背景光除了打亮背景的功能之外，亦能營造一種空間感，創造一種清新自然的氣息（見圖7-28、7-29與7-30）。

圖 7-26

圖 7-27

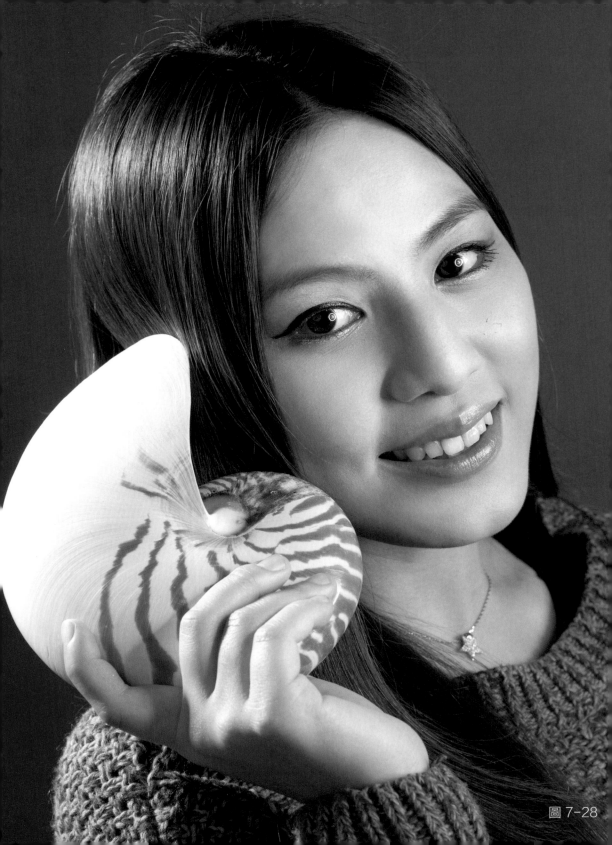

圖 7-28

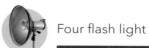

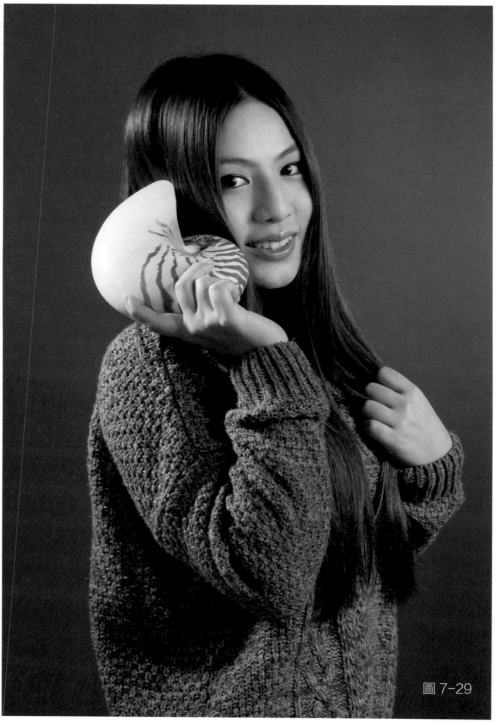

圖 7-29

圖 7-30

■ 7-7 順光 + 左右側光 + 逆光

此佈光模式是在主角正前方架設一盞順光高燈位閃光燈做為主燈，另外分別在主角左右兩側各架設一盞側光平燈位閃光燈做為副燈，第四支燈則架設在主角的後方，其燈頭朝向主角投射需注意藏燈（見圖7-31與7-32），而主副燈的投射角度與出力可依照拍攝的需求做調整並以掌控整體影像氣氛為主軸，如感覺主角臉部對比過強，可試著調整副燈出力降低反差，讓光感更為協調自然，左右測光除了讓主角更為均勻柔順之外，更能呈現主角細膩的五官，而位於後方的逆光除了營造主角的邊光效果功能之外，亦能創造一種空間感，讓主角脫穎而出，增添畫面的故事性與張力（見圖7-33、7-34與7-35）。

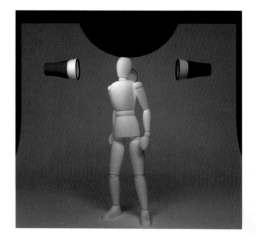

圖 7-31

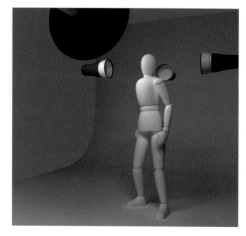

圖 7-32

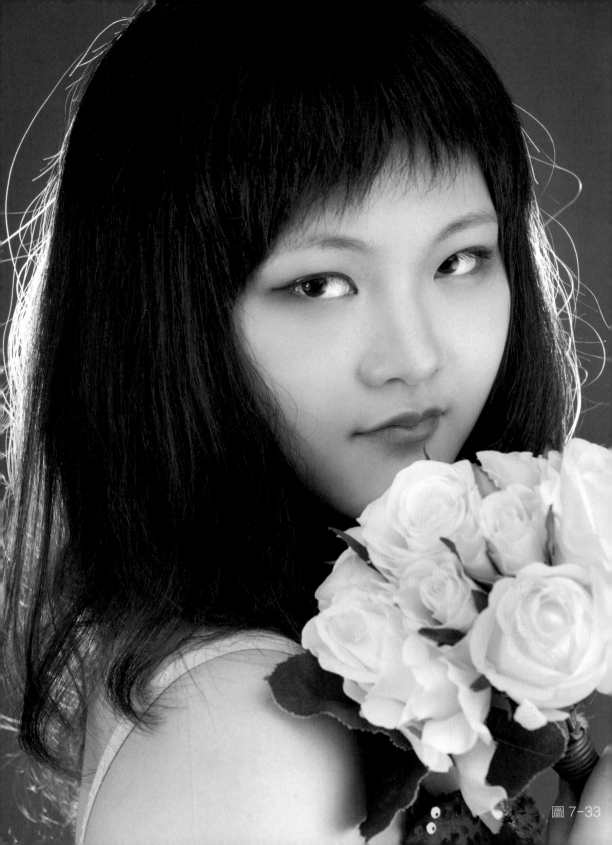

圖 7-33

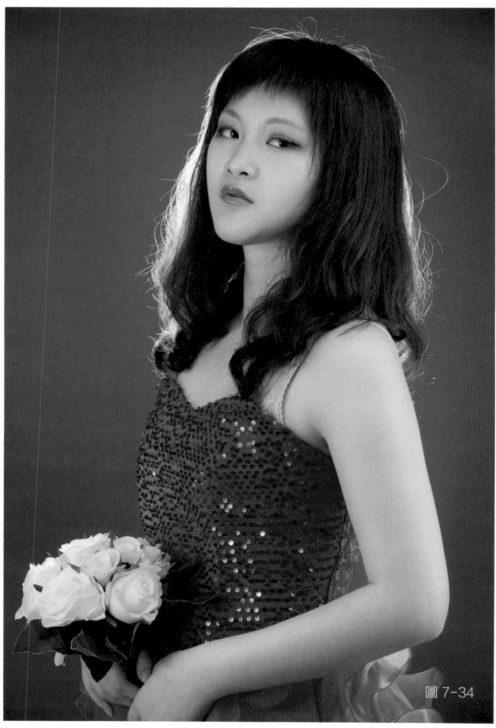

图 7-34

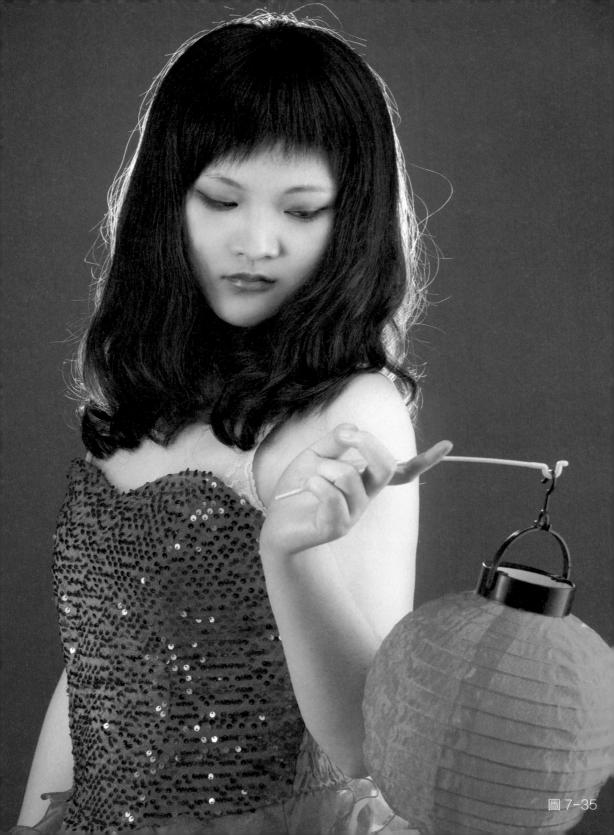

圖 7-35

■ 7-8 順光 + 左右側光 + 背景光 + 反光板

　　此佈光模式是在主角正前方架設
一盞順光高燈位閃光燈做為主燈，
另外在主角左右兩邊架設一盞側光
平燈位閃光燈做為副燈，此燈位旁
亦放上兩片大反光板其燈頭朝向反
光板，第四支閃光燈架設在主角的
後方其燈頭朝向背景投射（見圖
7-36與7-37），而主副燈的投射
角度與出力可依照拍攝的需求做調
整並以掌控整體影像氣氛為主軸如
感覺主角臉部對比過強，可試著調
整副燈出力降低反差，讓光感更為
協調自然，其側光透過反光板的反
射讓光質更為柔順均勻並兼具層次
感，而位於後方的背景光除了打亮
背景的功能之外，亦能營造一種空
氣感，創造一種清新自然的氣息（
見圖7-38、7-39與7-40）。

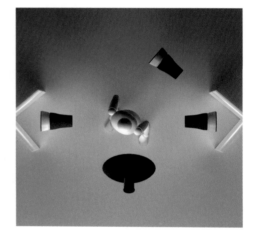

圖 7-36

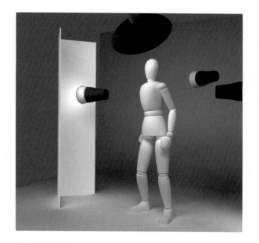

圖 7-37

圖 7-38

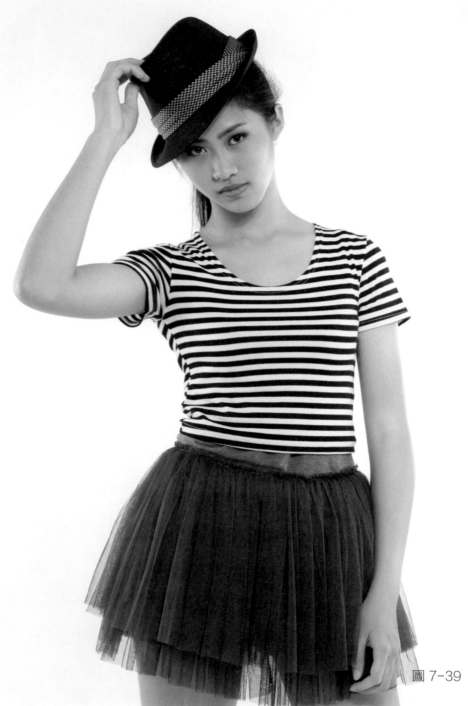

圖 7-39

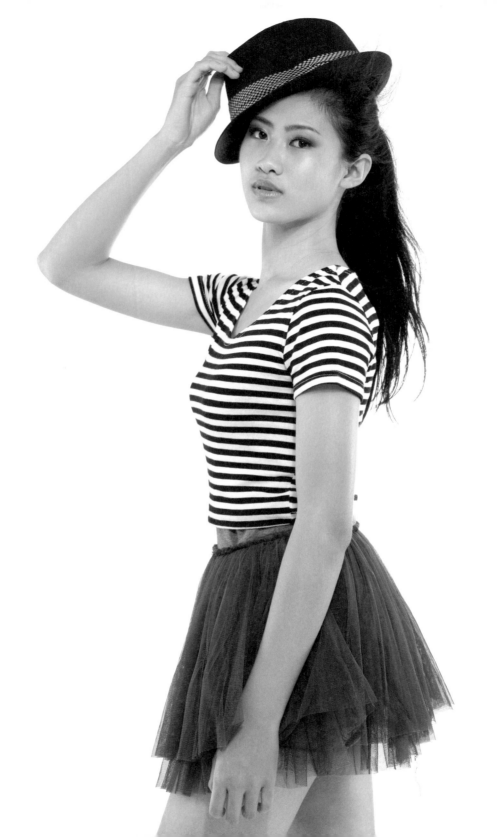

圖 7-40

08 人像創作

Creation

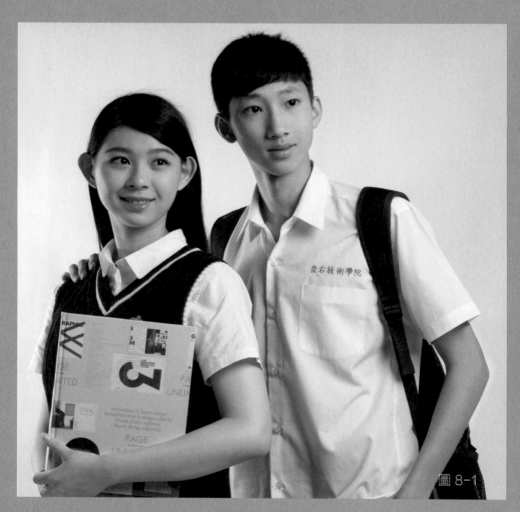

圖 8-1

崇右技術學院五專與四技招生簡介

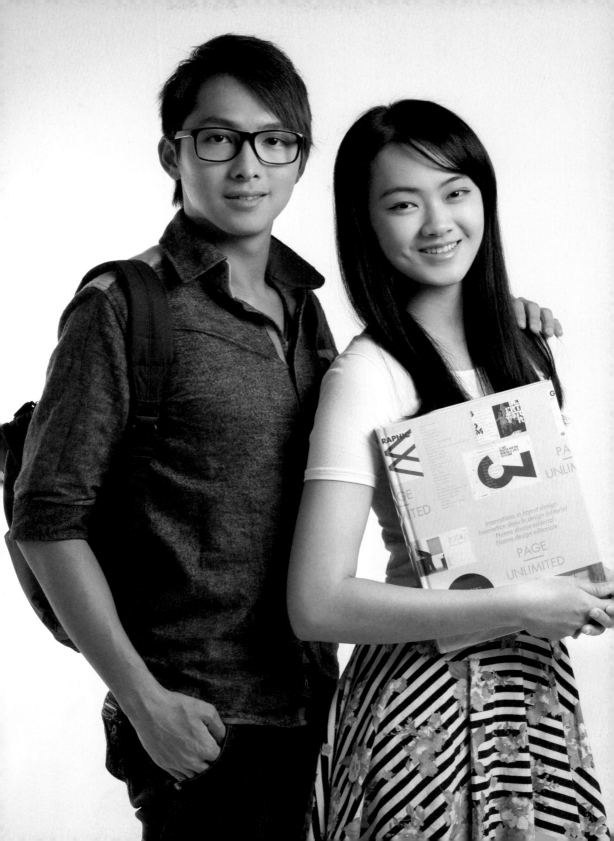

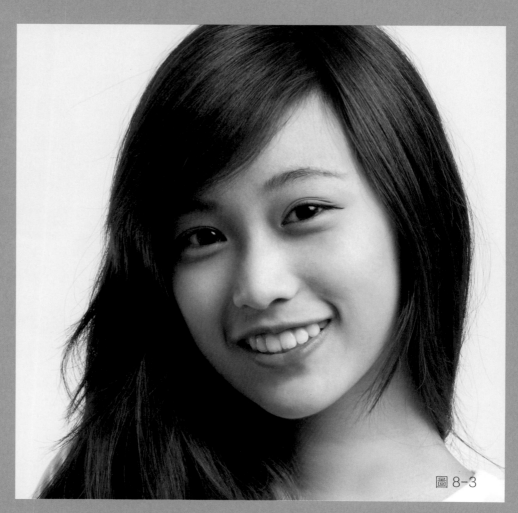

圖 8-3

崇右技術學院四技招生簡介

圖 8-4

圖 8-5

崇右攝影社棚拍指導創作

圖 8-6

Creation

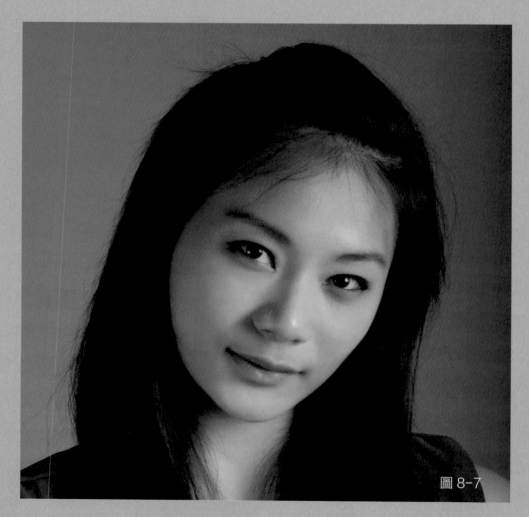

圖 8-7

崇右技術學院攝影推廣教育棚拍指導創作

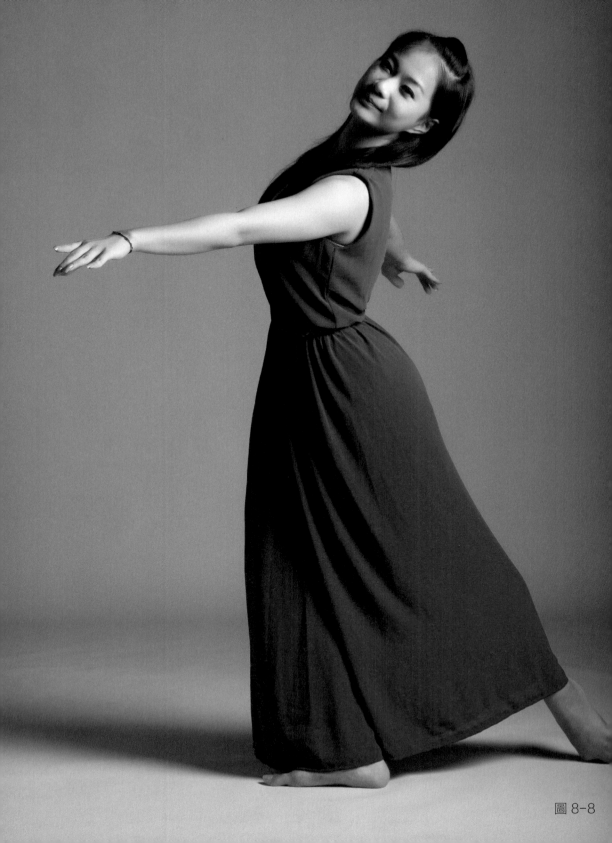

圖 8-8

圖 8-9

崇右技術學院攝影推廣教育棚拍指導創作

圖 8-10

Creation

圖 8-11

崇右技術學院攝影推廣教育棚拍指導創作

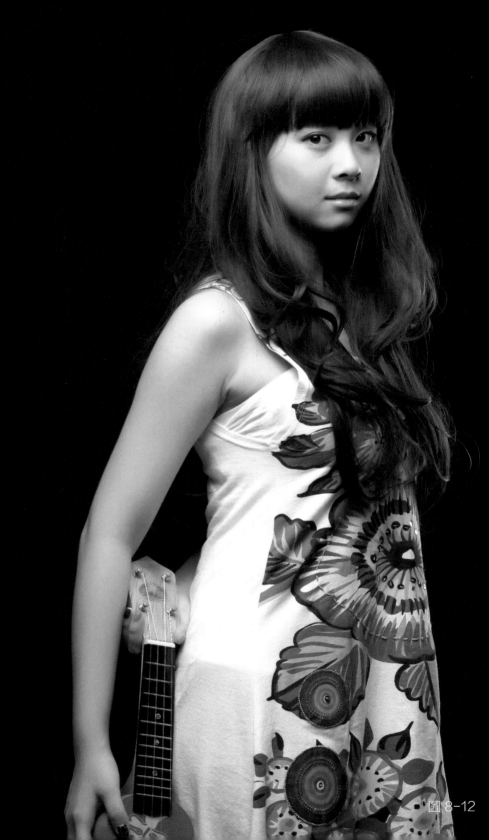
圖 8-12

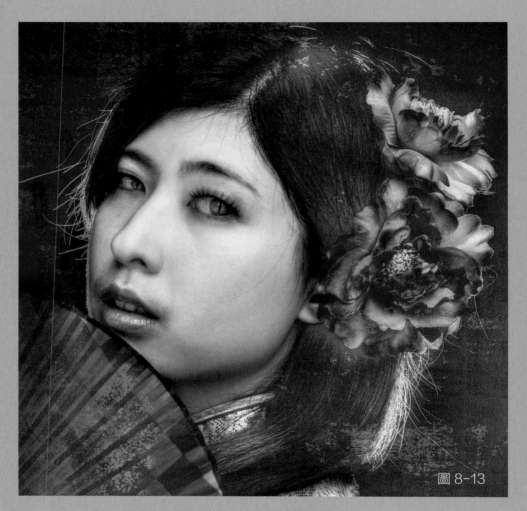

圖 8-13

「魅影」人像創作系列

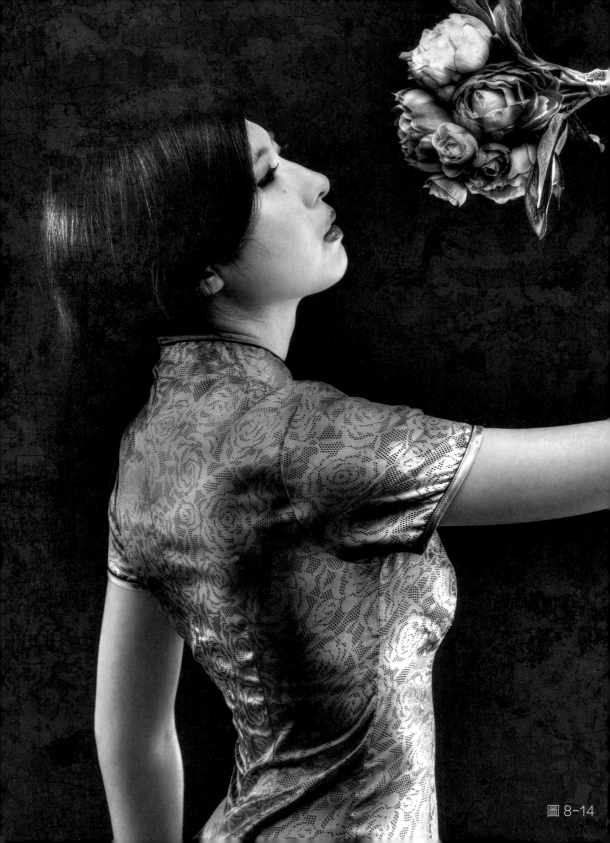

圖 8-14

圖 8-15

「魅影」人像創作系列

圖 8-16

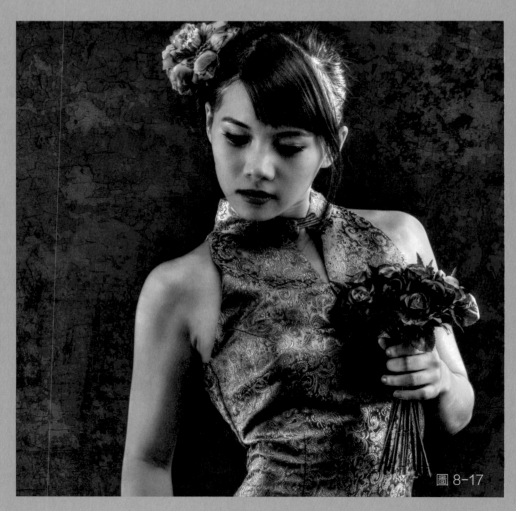

圖 8-17

「魅影」人像創作系列

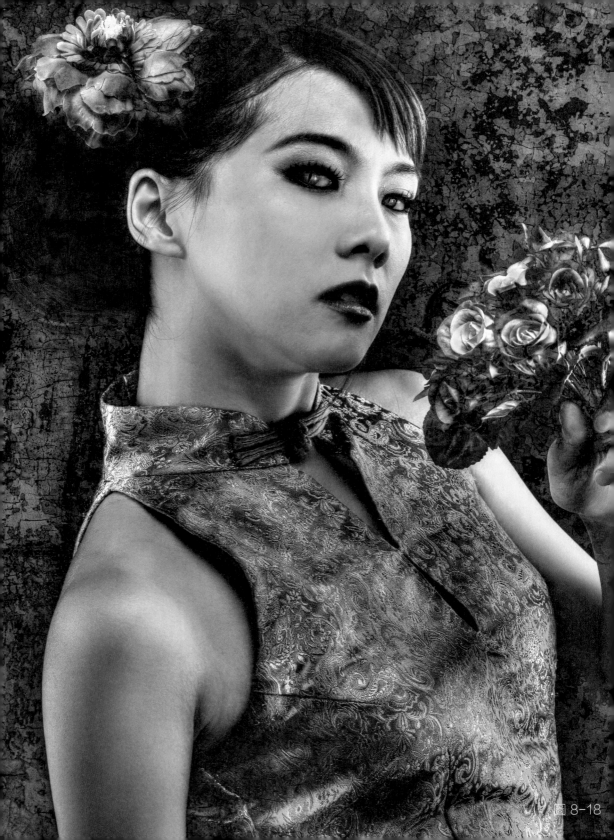

圖 8–18

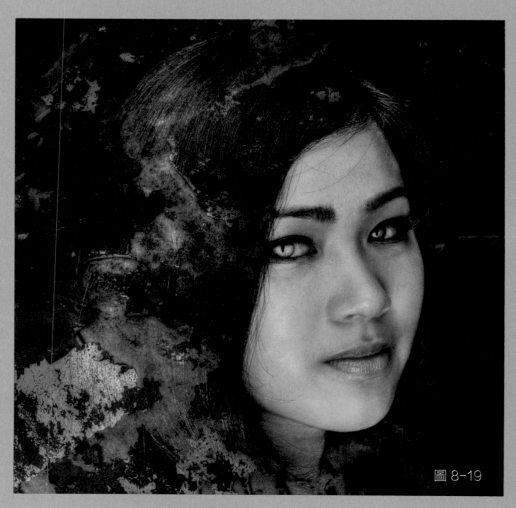

圖 8-19

「魅影」人像創作系列

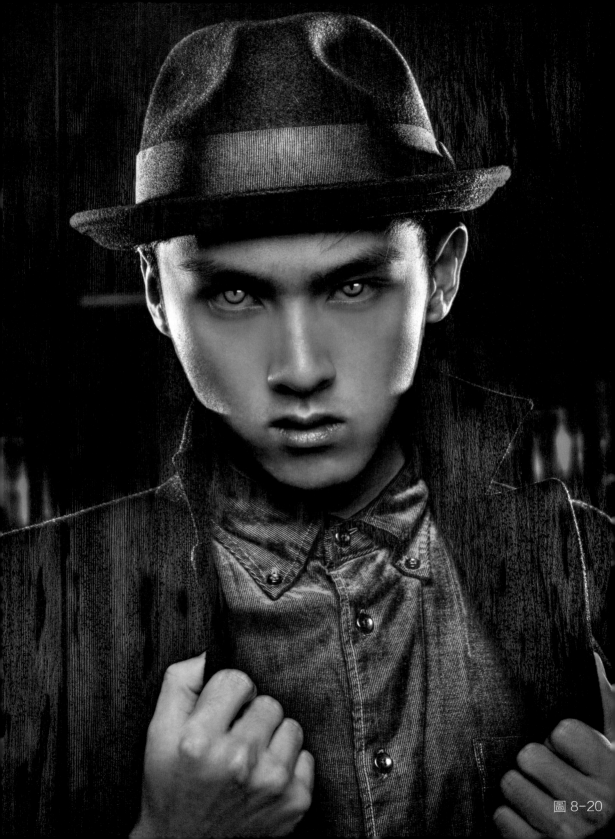

圖 8-20

■ 致謝

彩妝造型　林暐芹‧陳彥萍‧張雅涵‧鄭凱瑜（依姓氏筆畫順序排列）

模 特 兒　王奕晴‧田欣平‧李天樂‧李瑞堃‧林允馨‧李亦平‧姚安妮‧
胡銜文‧翁子琪‧翁珮瑄‧高德璇‧張芷瑄‧張楚珊‧莊惟雍‧
許夢竹‧郭展群‧黃孃緯‧馮愉瑄‧彭心瑩‧楊佳璇‧劉芳均‧
賴妡靜‧鍾　伶‧Thomas Ullmann（姓氏依筆畫順序排列）

攝影助理　林威全‧馬皚軒（姓氏依筆畫順序排列）

電腦繪圖　祝文威‧胡銜文（姓氏依筆畫順序排列）

文書處理　黃瑋聆

　　特別感謝台灣藝術大學視覺傳達設計學系張教授國治老師與圖文傳播藝
術學系楊副教授炫叡老師，還有在本人攝影教學中大力相助的好夥伴更是業
界名師的汪笙老師與駱志青老師，以及一路相挺更在器材上無限支援的正成
貿易高明信經理等，在百忙中為本人寫推薦序，再次銘謝。

國家圖書館出版品預行編目(CIP)資料

攝影棚人像:閃燈基礎學 / 胡齊元作. -- 初版.

-- 新北市 : 全華圖書, 2015.06

面；　公分

ISBN 978-957-21-9930-5(平裝)

1.攝影技術 2.攝影光學 3.數位攝影

952.3　　　　　　104009525

設計分享粉絲頁

攝影棚人像閃燈基礎學

作　　者　胡齊元 Chin-Yuan Hu
發 行 人　陳本源
執行編輯　吳佳靜
封面設計　胡齊元 Chin-Yuan Hu
版面構成　胡齊元 Chin-Yuan Hu
出 版 者　全華圖書股份有限公司
郵政帳號　0100836-1號
印 刷 者　宏懋打字印刷股份有限公司
圖書編號　08208
初版一刷　2015年6月
定　　價　新台幣450元
I S B N　978-957-21-9930-5
全華圖書　www.chwa.com.tw
全華網路書店 Open Tech www.opentech.com.tw
若您對書籍內容、排版印刷有任何問題，歡迎來信指導book@chwa.com.tw

臺北總公司（北區營業處）
地址：23671新北市土城區忠義路21號
電話：(02) 2262-5666
傳真：(02) 6637-3695、6637-3696

南區營業處
地址：80769高雄市三民區應安街12號
電話：(07) 381-1377
傳真：(07) 862-5562

中區營業處
地址：40256臺中市南區樹義一巷26號
電話：(04) 2261-8485
傳真：(04) 3600-9806

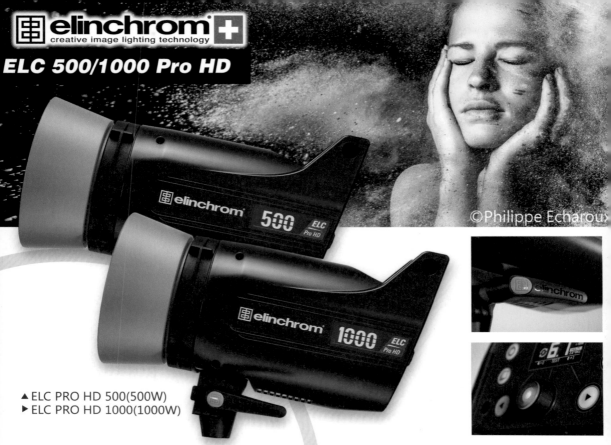

elinchrom +
creative image lighting technology

ELC 500/1000 Pro HD

©Philippe Echaroux

▲ ELC PRO HD 500(500W)
▶ ELC PRO HD 1000(1000W)

兩大新燈　三大模式

新拍攝模式-ELC 擁有三種令人興奮的新拍攝模式，
這些模式將真正地改變您創造影像的方式。

▶ **序列閃模式-**
可以觸發最多20個ELC, 無論是單次模式或連續循環
模式，以利於您利用您相機的高畫面更新率。

▶ **閃燈延遲模式-**
提供閃燈前簾同步與後簾同步以及在此期間的所有同
步，再加上短時間序內的預測性同步。

▶ **閃燈頻閃模式-**
提供攝影師使用單一畫面拍攝出動態效果的照片。
*頻閃最快速度每秒20次

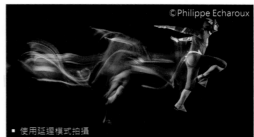

©Philippe Echaroux

■ 使用延遲模式拍攝

©Philippe Echaroux

■ 使用閃燈頻閃模式- 於單一圖片中勾動動作並使用攝影棚連續
閃燈模式至最高每秒20次，閃電俠於連續快速閃光模式中向
前傾倒...這就是拍攝出來的效果!

台灣總代理
正成集團　華曜貿易有限公司

CS PHOTO VIDEO CINE

www.hwayao.tw

集團總部：新北市三重區光復路一段88號8樓(台北科技城)　　連絡電話：(02)8976-1331